名家

课徒稿

临本

花鸟草虫画谱

陆抑非

谢伟强◎编

上海人民美术出版社

本套名家课徒稿临本系列，荟萃了近现代中国著名的国画大师名家如黄宾虹、陆俨少、贺天健等的课徒稿，量大质精，技法纯正，是引导国画学习者入门的高水准范本。

本书荟萃了现代花鸟画大家陆抑非先生大量的写生画稿，搜集了他大量的精品画作，分门别类，汇编成册，以供读者学习借鉴之用。

图书在版编目（CIP）数据

陆抑非花鸟草虫画谱 /谢伟强编，—上海：上海人民美术
出版社，2018.7
（名家课徒稿临本）
ISBN 978-7-5586-0886-5

Ⅰ．①陆… Ⅱ．①陆… Ⅲ．①花鸟画－作品集－中国
－现代②虫草画－作品集－中国－现代 Ⅳ．①J222.7

中国版本图书馆CIP数据核字（2018）第098777号

名家课徒稿临本

陆抑非花鸟草虫画谱

绘　　者　陆抑非

编　　者　谢伟强

主　　编　邱孟瑜

统　　筹　潘志明

策　　划　徐　亭

责任编辑　徐　亭

特约编辑　陆公望

技术编辑　季　卫

美术编辑　萧　萧

出版发行　上海人民美术出版社

社　　址　上海长乐路672弄33号

印　　刷　上海丽佳制版印刷有限公司

开　　本　787×1092 1/12

印　　张　6.3

版　　次　2018年7月第1版

印　　次　2018年7月第1次

印　　数　0001-3300

书　　号　ISBN 978-7-5586-0886-5

定　　价　52.00元

目 录

一、竹子的画法

竹子画法篇

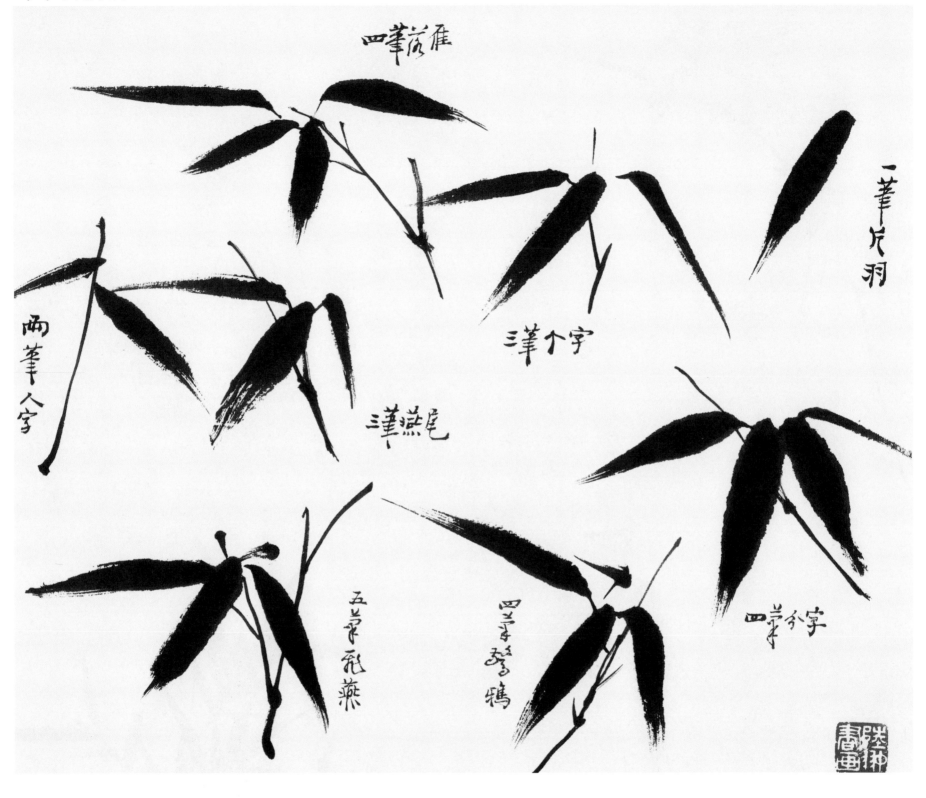

四笔落雁

一笔片羽

两笔人字

三笔个字

三笔燕尾

五笔飞燕

四笔惊鸦

四笔分字

竹叶画法

笔蘸墨汁逆锋落笔，按笔铺毫，笔力渐用于叶中部，行笔一抹而起即收笔，做到笔收意到。运笔不能太快，否则易飘、薄。

竹叶是整幅作品的主要部分，按叶的组合式大致分"个"字、"分"字、"川"字、"双人"字等，然而每丛竹叶的组合又由每个叶的组合形式积叠组合而成。

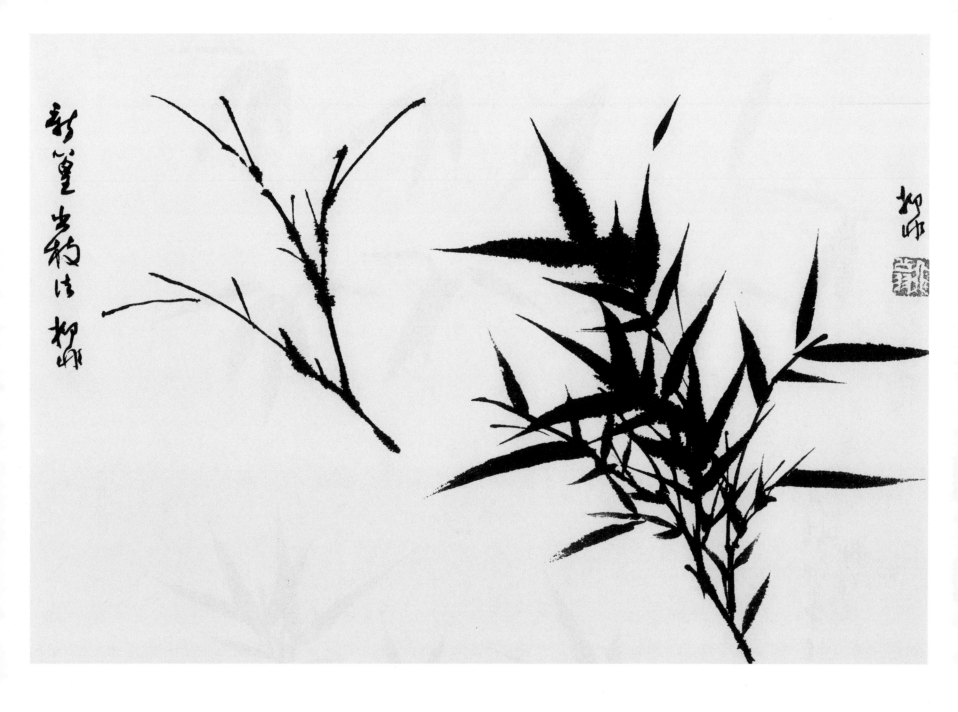

新篁出枝法

立竿发枝要有上仰奋发的精神，挺立生动，勾节要凝稳。

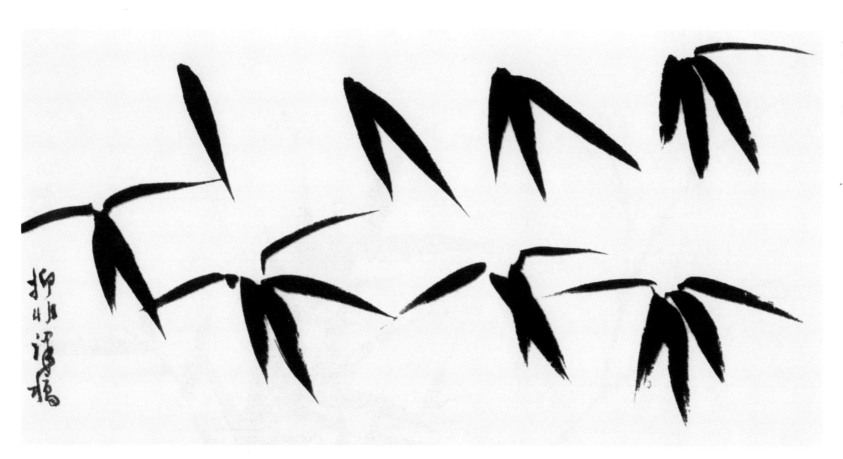

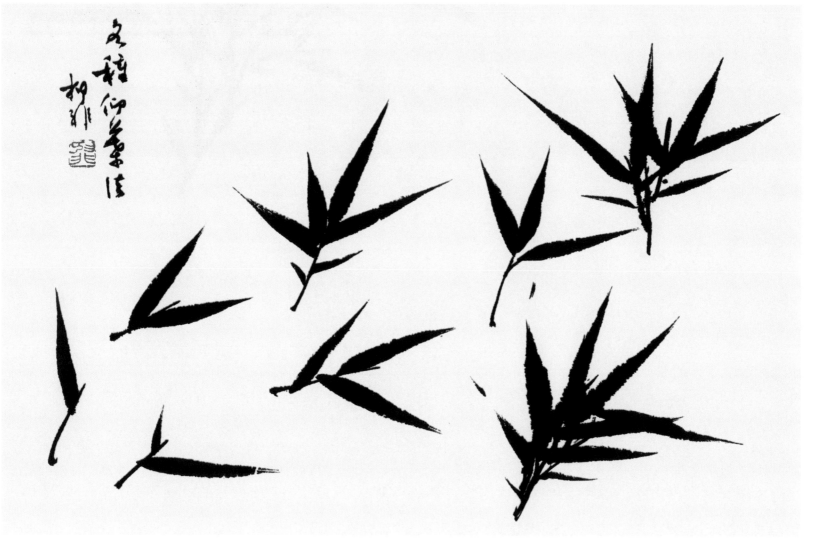

竹叶与枝的组合，发枝生叶，贵在随机生发，叶叶附枝，可参用仰叶、俯叶基本生发式合理组合，并根据画面取裁，或增添、转折、向背，各有姿态。

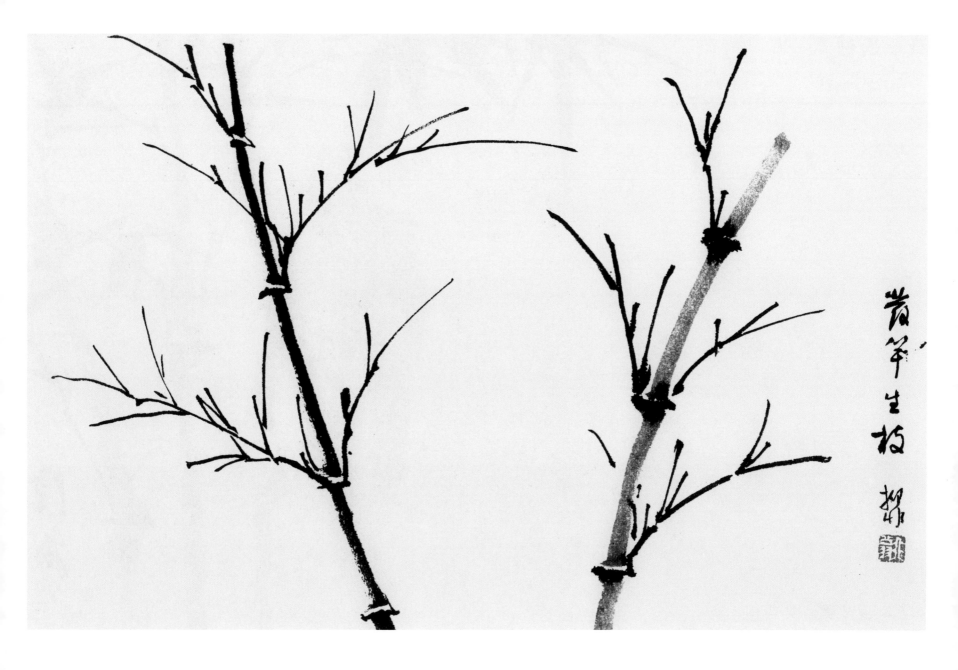

竹竿
竹枝法

画竹立竿，要求笔力刚健，参用篆书中锋用笔，意在笔先，自上而下，或自下而上行笔，每段两头似"蚕头"、"马蹄"形，而段口笔断意连。整竿竹的上下段较短，中间稍长，并富有弹性。画竿用墨时，笔蘸墨汁和清水，掌握笔头的水分含量，落笔、铺毫、行笔，墨色匀停。段口圆润，一气呵成。在布多竿竹时要有前后浓淡墨色的变化。

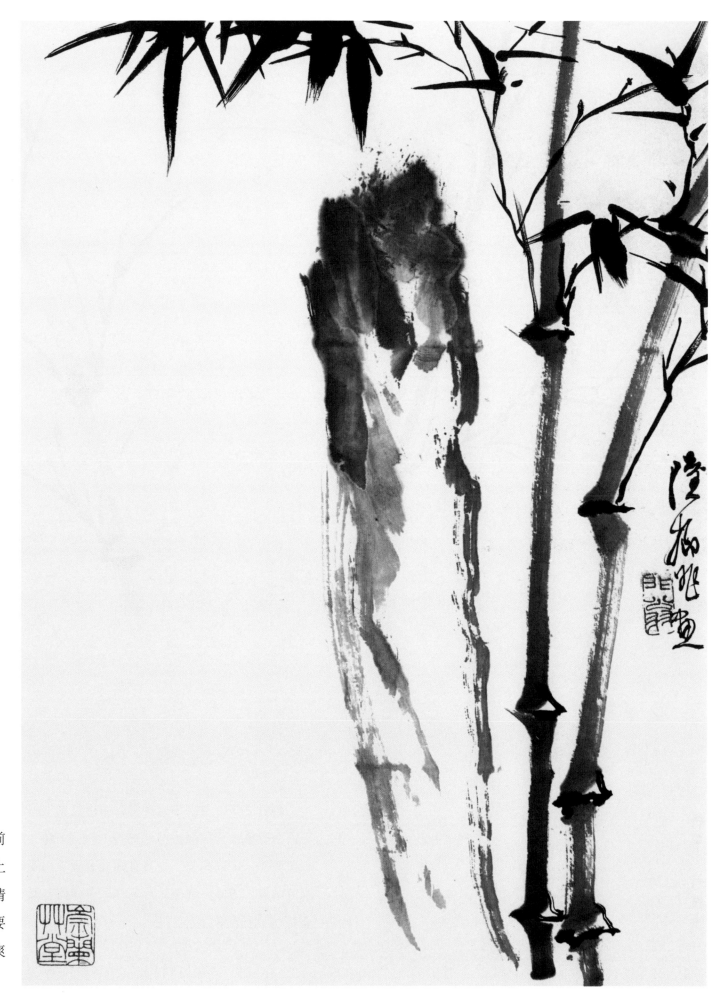

立竿分主次，浓淡分前后，按叶也前浓后淡，叶口上扬，交叠自然，使竹宁静、清逸、傲立。注意前后布叶要密、疏呼应，画面有轻松、爽朗的感觉。

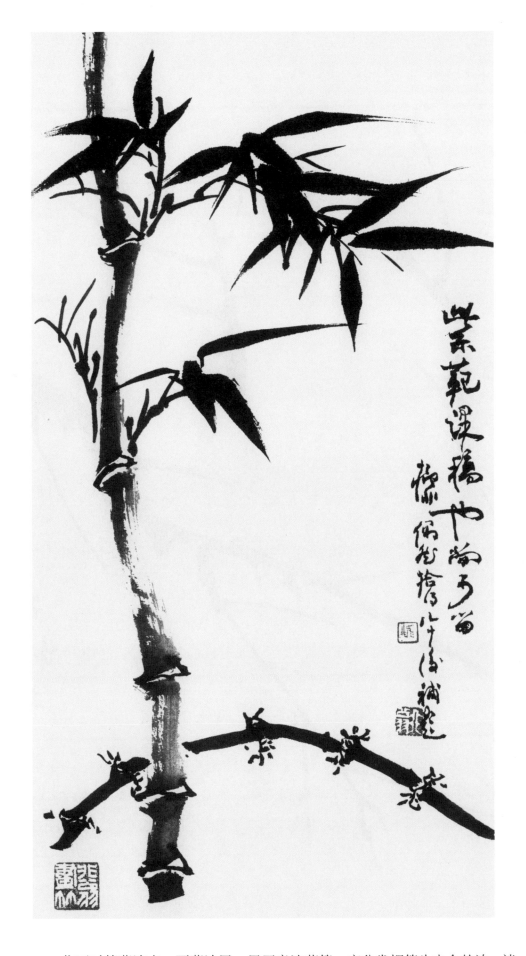

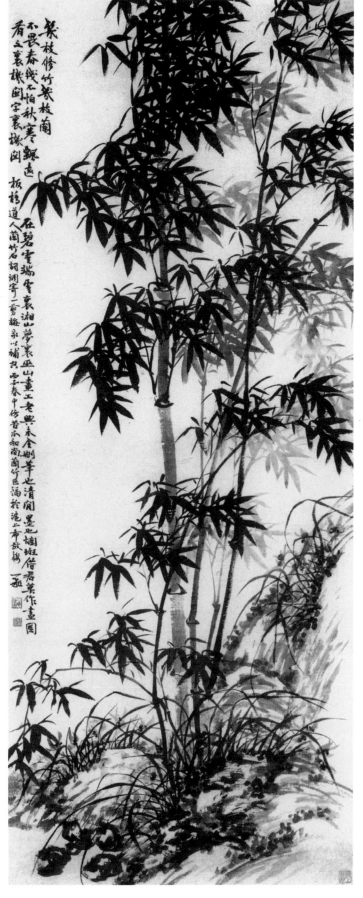

作画时笔蘸清水，再蘸浓墨，用写意法落笔，充分发挥笔头中含的浓、淡墨，浓淡竹叶墨色相互渗化，达到水墨淋漓，痛快酣畅的感觉。

二、花卉的画法

枝叶篇

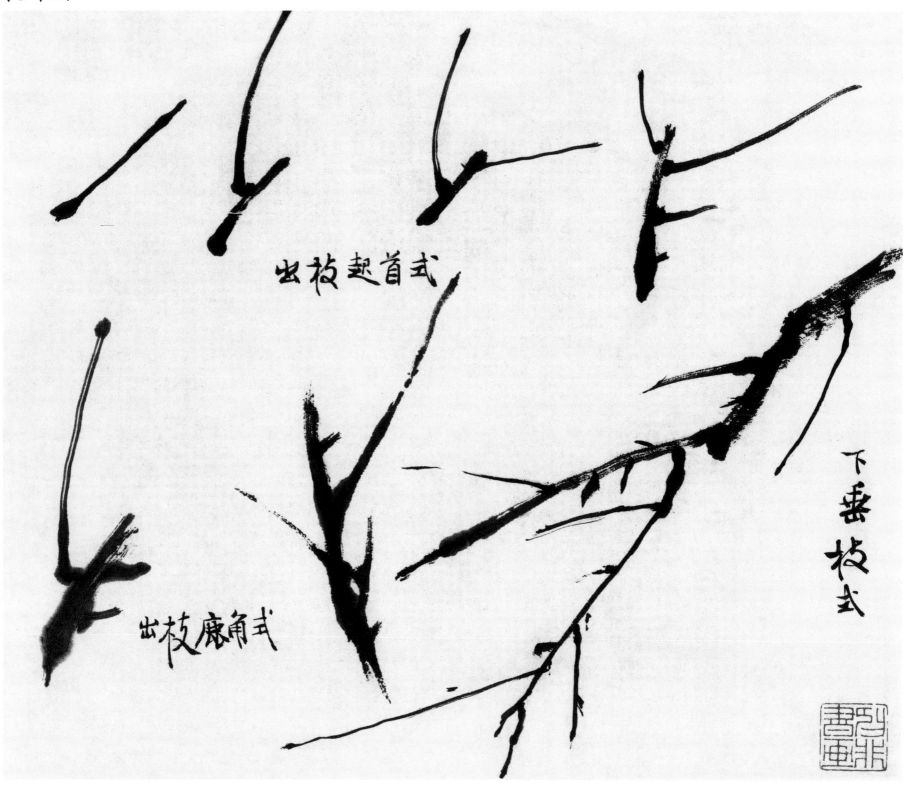

出枝起首式

下垂枝式

出枝鹿角式

不同木本的枝干，其表皮纹路，应该用不同的皴法来表现（皴是皮肤坼裂之意，引申为山石、树木表面凹凸不平的纹路。这里的皴法是指表现树木皮纹的画法）。例如桃、桐的皮宜横皴，松皮宜鳞皴，柏皮宜纽皴，紫薇皮宜有光滑的感觉。另外，像牡丹等是落叶灌木，从老干发出嫩枝，方始着花，而嫩枝的画法接近草本。

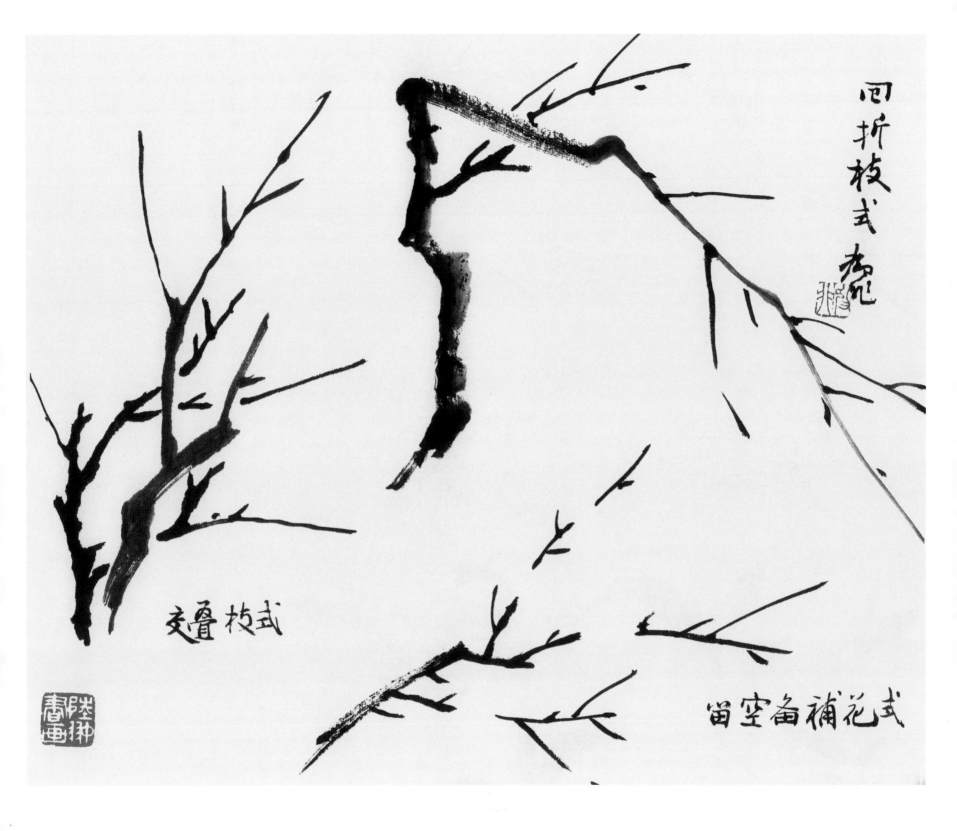

回折枝式，留空备补花式，交叠枝式。

画花卉的枝干应分木本、草本。木本苍劲，草本柔嫩。

枝干的姿势，大致分上挺、下垂、横斜几种。其中有分歧、交叉、回折等不同。分歧中又有高低疏密，交叉中又有前后向背，回折中又有俯仰盘旋。发枝安排，要避免显著的十字、井字、之字等形状。

木本老梗宜用墨或墨赭画，嫩枝多绿色；而草本往往绿中泛红。

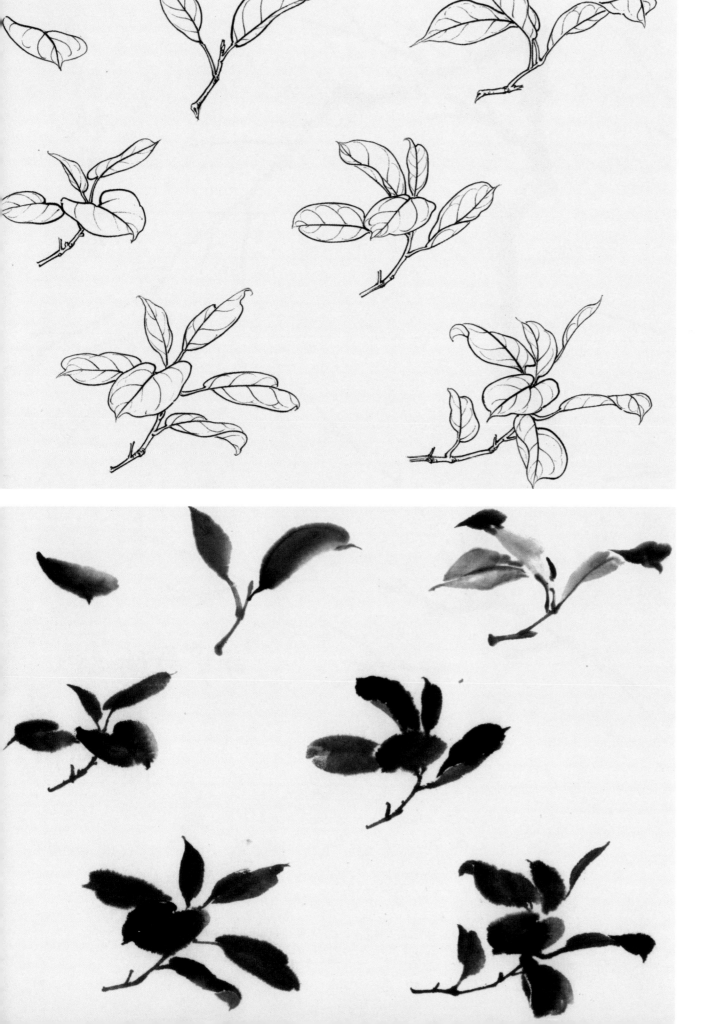

水墨花卉的叶子画法，陆抑非先生曾说："光画许多小叶子，会有很多空隙，当然密不起来，前面一定要有一、二片正面的大叶子。"

叶形有尖、团、长、短、分歧、缺刻、针状等不同。画叶一般从叶身画起，也有从叶柄画起，如何落笔，视顺手与否而定。

叶子的画法

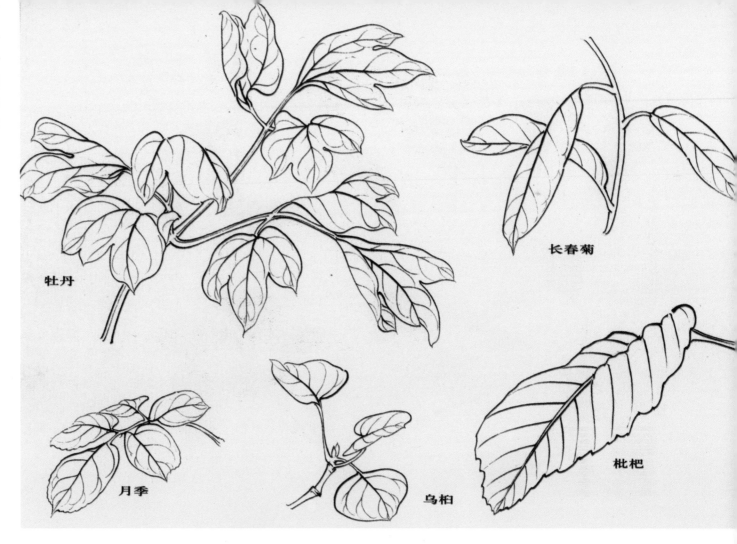

牡丹

长春菊

月季

乌柏

枇杷

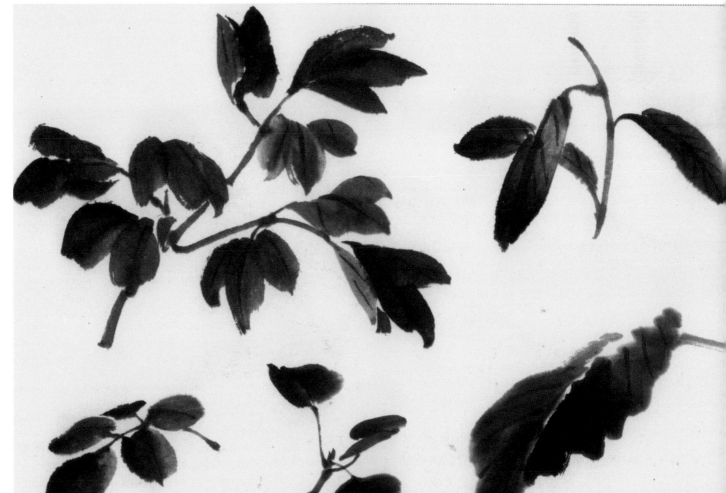

叶筋（即叶脉）有并行、网状等分别。勾筋先勾总筋，分出正反平侧，再勾小筋。写意画法有时只勾总筋，不勾小筋。勾筋用笔宜劲挺流动。

叶柄有长短不同，要注意叶叶着柄，柄柄着枝，掩映得势，方有生气。

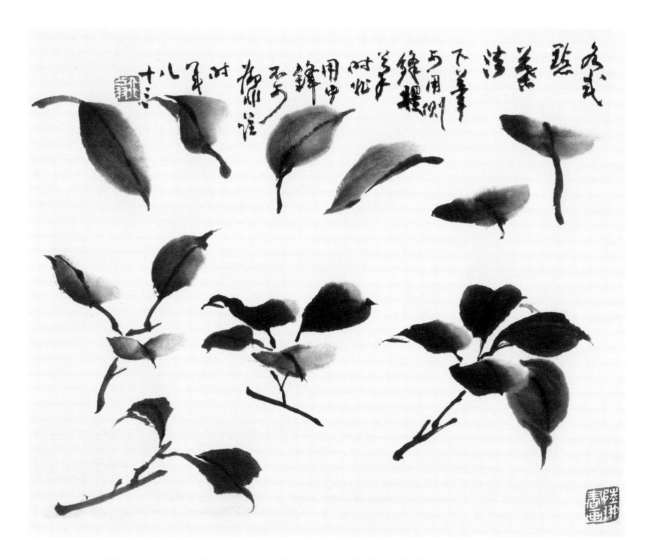

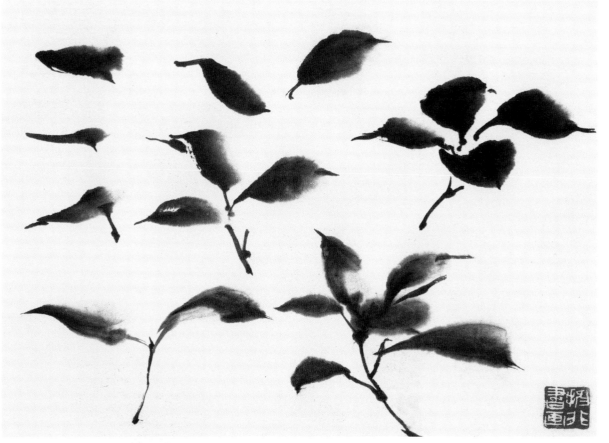

水墨花卉的叶子画法，各式点叶法，下笔可用侧锋，提笔时作中锋。

叶的正、反、平、侧姿态变化很多。一般正叶宜深，反叶宜淡，嫩叶叶尖带红，秋叶叶尖带赭。

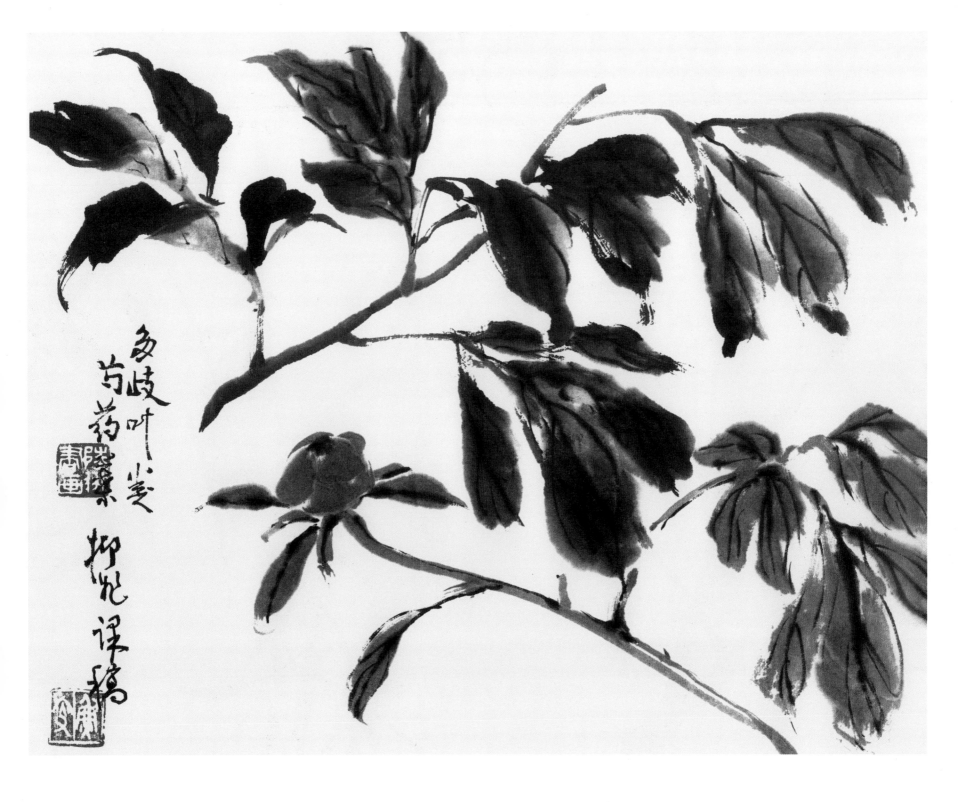

多歧叶少美
芍药叶陆摽
柳光课稿

水墨芍药叶写生

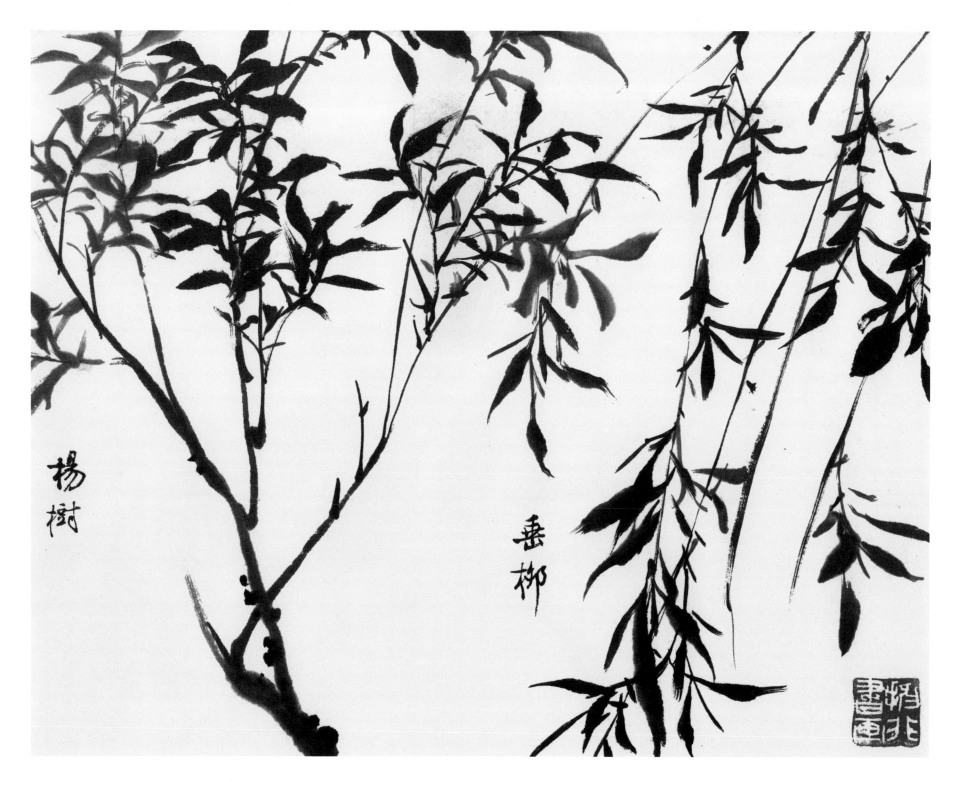

杨树

垂柳

杨树和垂柳的枝叶画法

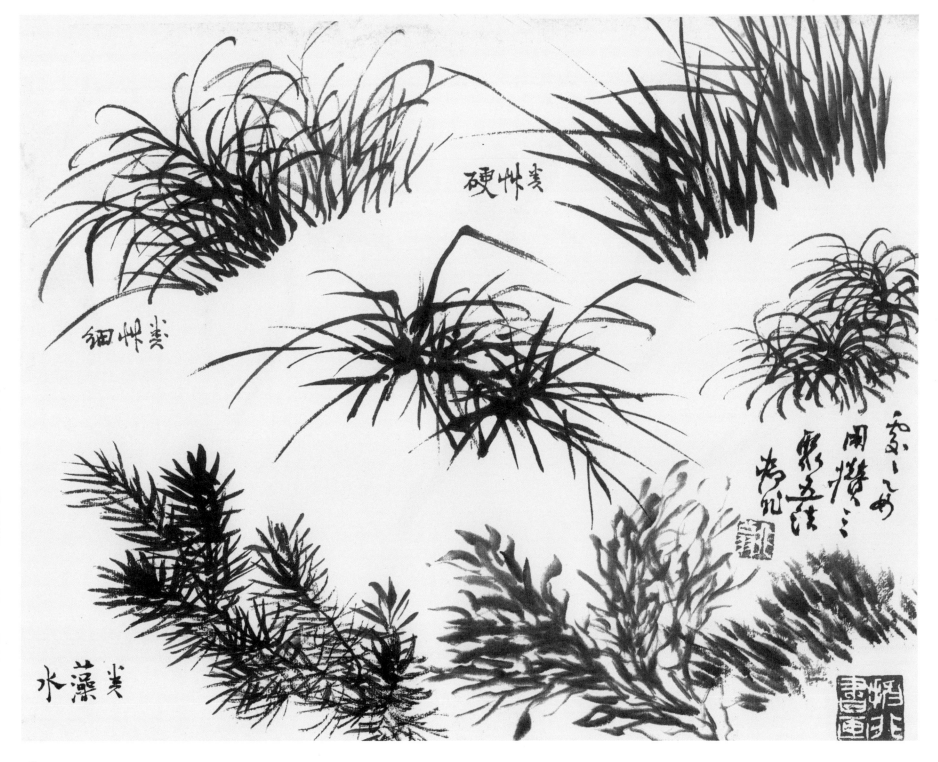

硬草类

细草类

水藻类

硬草类、细草类、水藻类，勾时处处要用攒三聚五法。

画草本茎（枝梗）的笔要滋润，不宜干枯，方能表现出柔嫩而水分多的质感。蓼花、秋海棠的茎有节，但与石竹不同，要画得比较肥泽多肉。

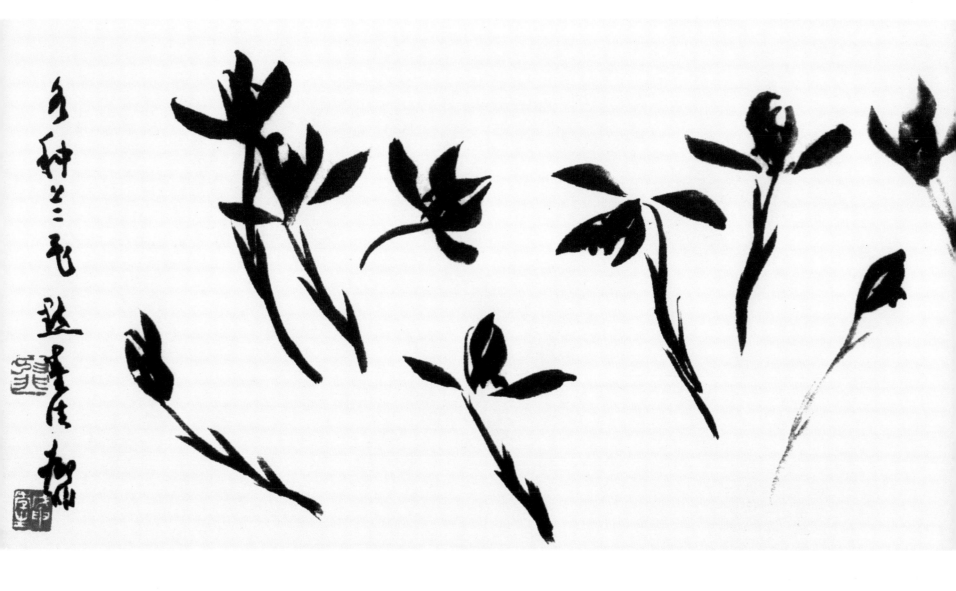

多种兰花点墨法

中国画中的兰花，有两种构成形式，一种是一茎一花，一种是一茎数花，虽然统称是有兰和蕙的区别，兰是一茎一花，蕙是一茎上有数朵乃至十几朵花。

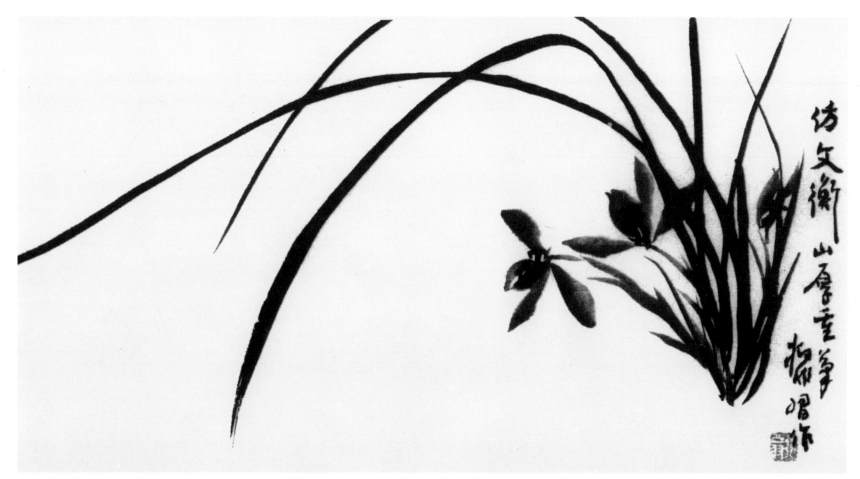

花与叶的组合，仿文徵明画法

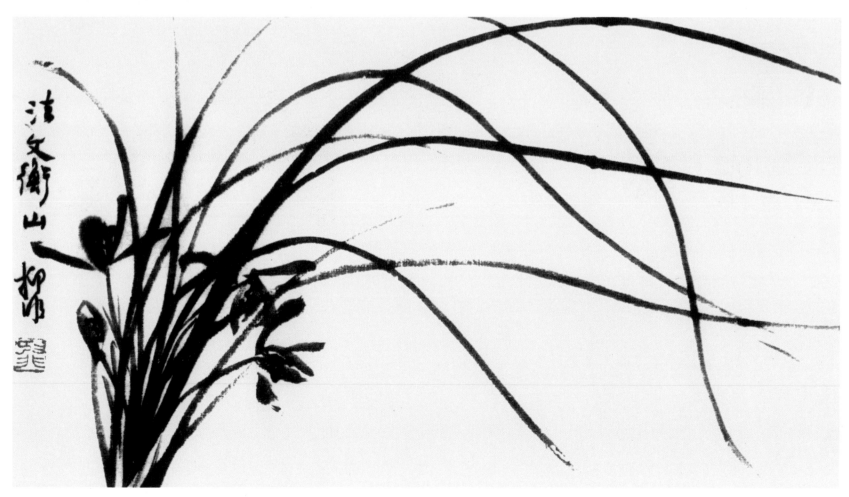

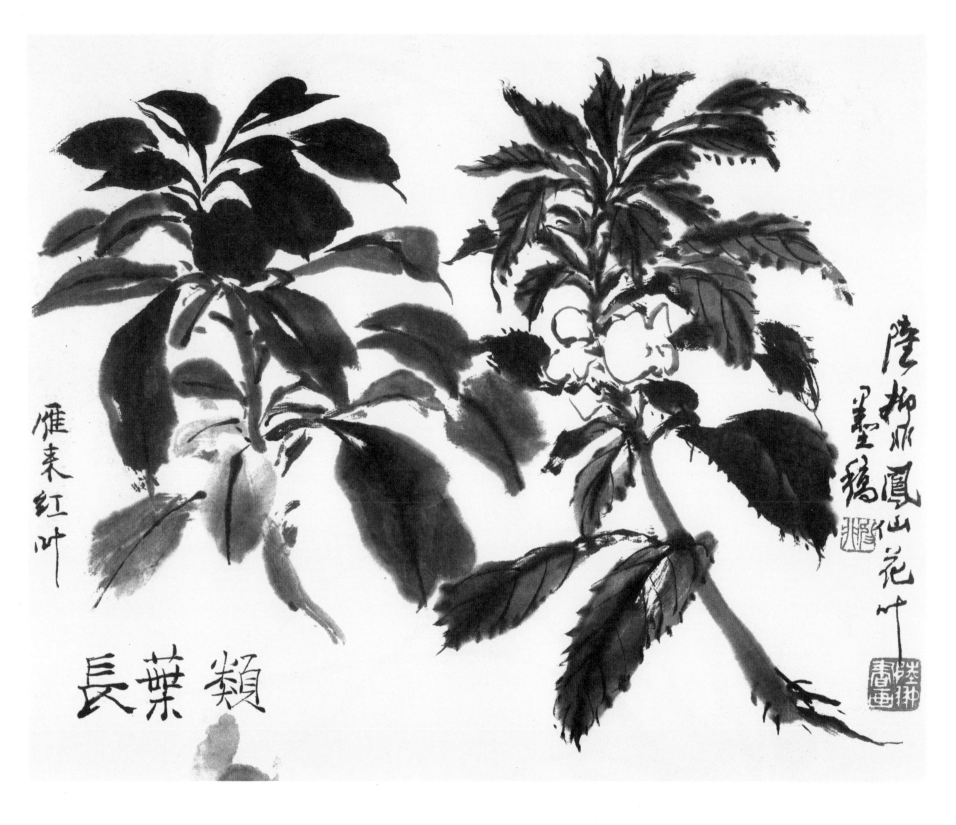

雁来红叶

长叶类

陆柳邨凤仙花叶墨稿

花卉写生篇

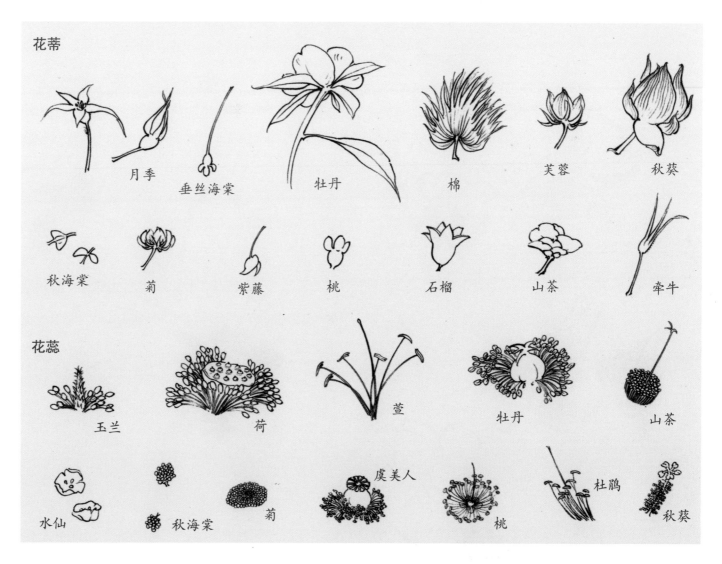

花蒂

月季　垂丝海棠　牡丹　棉　芙蓉　秋葵

秋海棠　菊　紫藤　桃　石榴　山茶　牵牛

花蕊

玉兰　荷　萱　牡丹　山茶

水仙　秋海棠　菊　虞美人　桃　杜鹃　秋葵

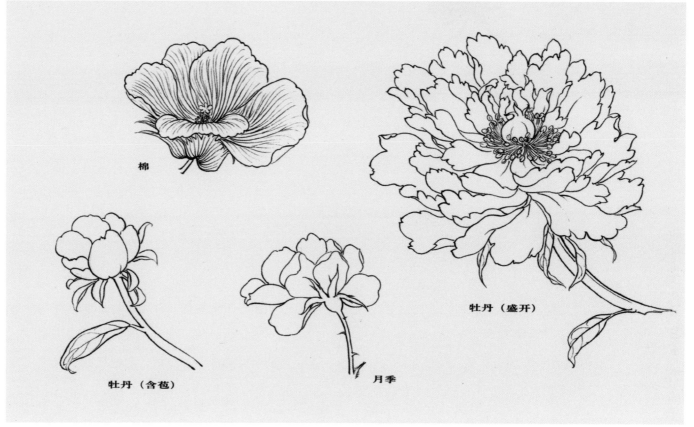

棉

牡丹（盛开）

牡丹（含苞）　月季

　　花瓣分离瓣、合瓣两大
类。离瓣如梅、杏、桃、李、
牡丹、榴、荷、芙蓉、山茶
等；合瓣如牵牛、百合、杜
鹃、迎春等，以及各种瓜类的
花，如茄子、南瓜、葫芦等。
同一花种，又有单瓣、复瓣
（也叫千叶或重台）之分，如
牡丹、梅、桃、山茶、芙蓉等
都有单瓣和复瓣。

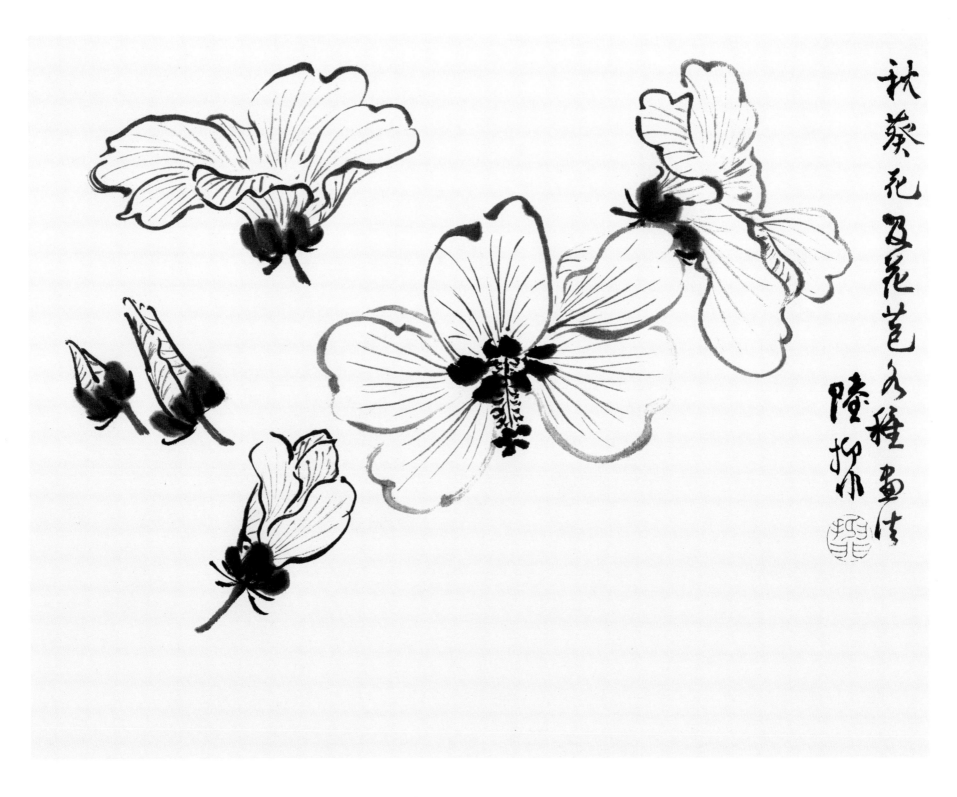

秋葵花及花苞各种画法

花的组织分蒂（即花萼）、瓣、蕊、子房等几个部分。

梅、杏、桃、李等的蒂都是五小瓣；月季一类的蒂尖长；山茶的蒂层层覆叠像鱼鳞。幽蒂不宜过散，要注意贴连花柄。花柄长的宜柔顺。

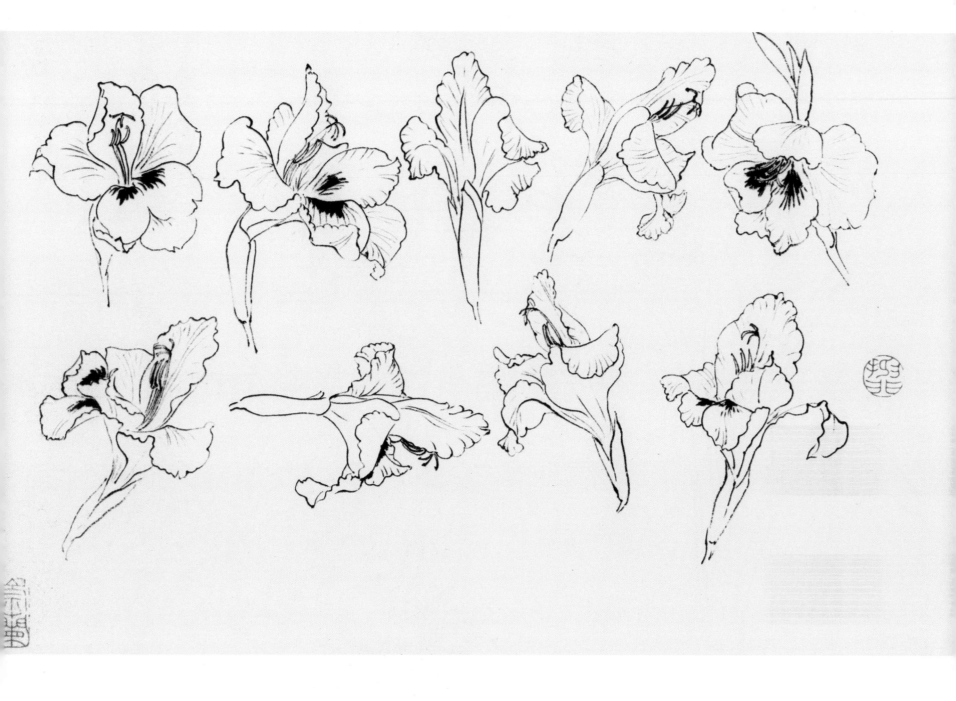

菖兰各式法

菖兰，以其优雅的花型，清馨的香气，亭亭的茎叶给人留下高洁典丽的印象，开花无异色。含露或低垂，从风时偃仰。

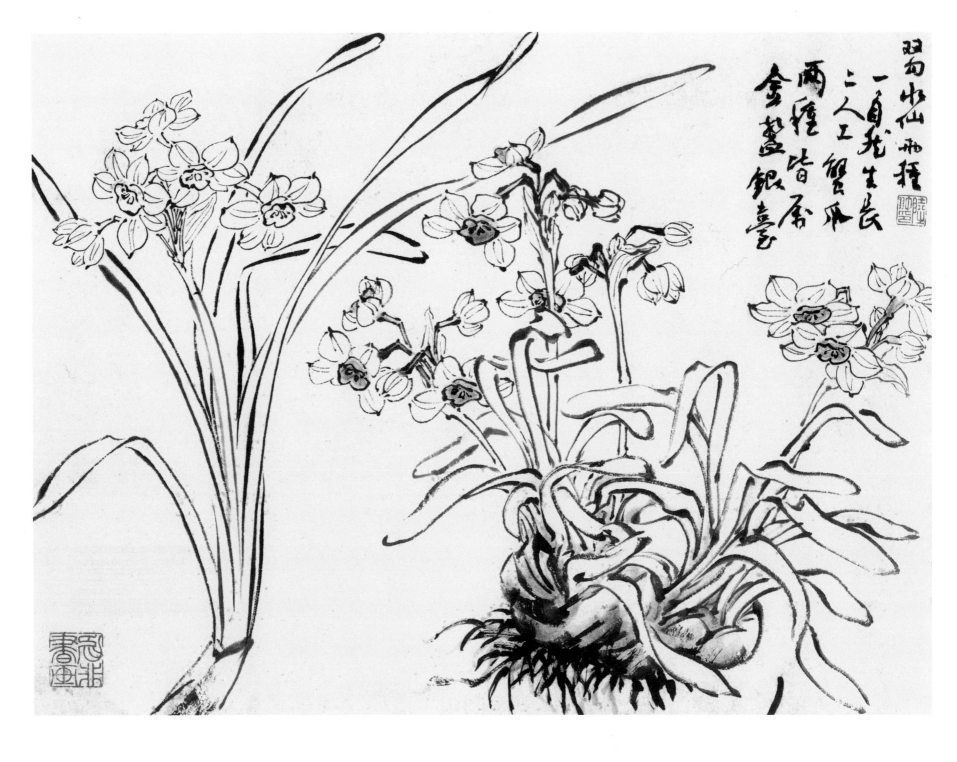

双
勾
水
仙

画花瓣有勾勒、点簇等法，白色花瓣不易用点簇表现，大多用淡墨线勾出
形象。

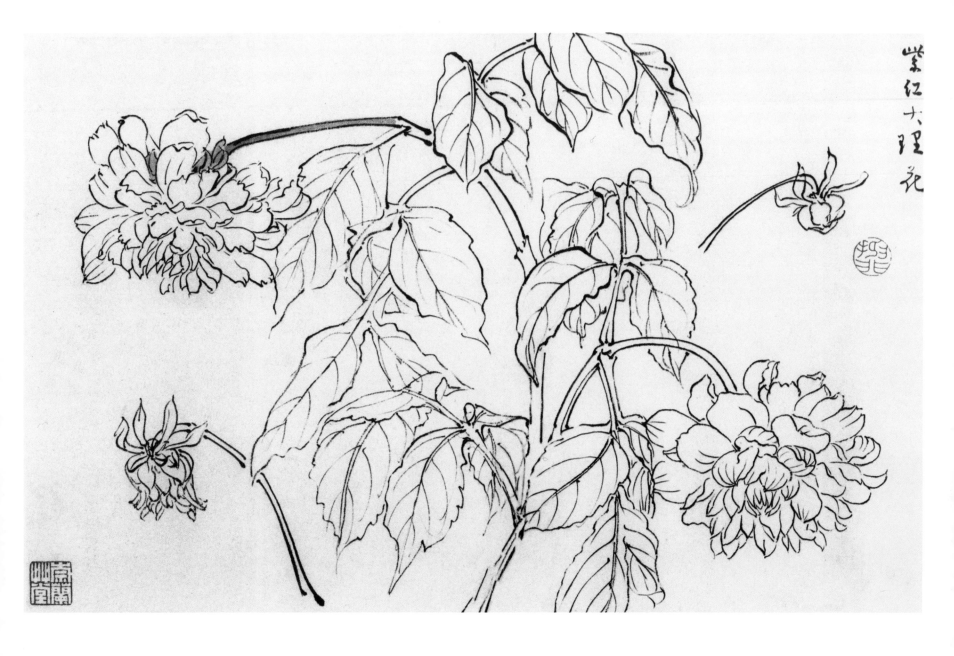

紫红大理花

大理花与茶花的花型属文瓣型（除云南大山茶），文瓣花型变化不大，比较呆板，在写生与创作时要注意选择角度。

牡丹线描稿

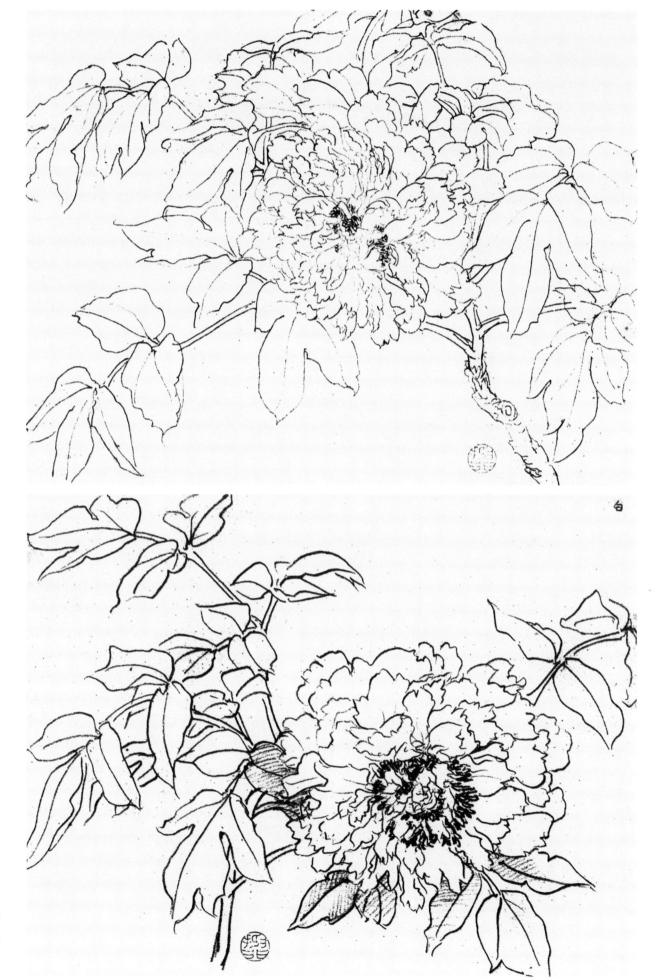

含苞、初放、半开、盛开的花，状貌各有不同，在风、晴、雨、露之中，又各有种种姿态，都需要仔细观察体会。

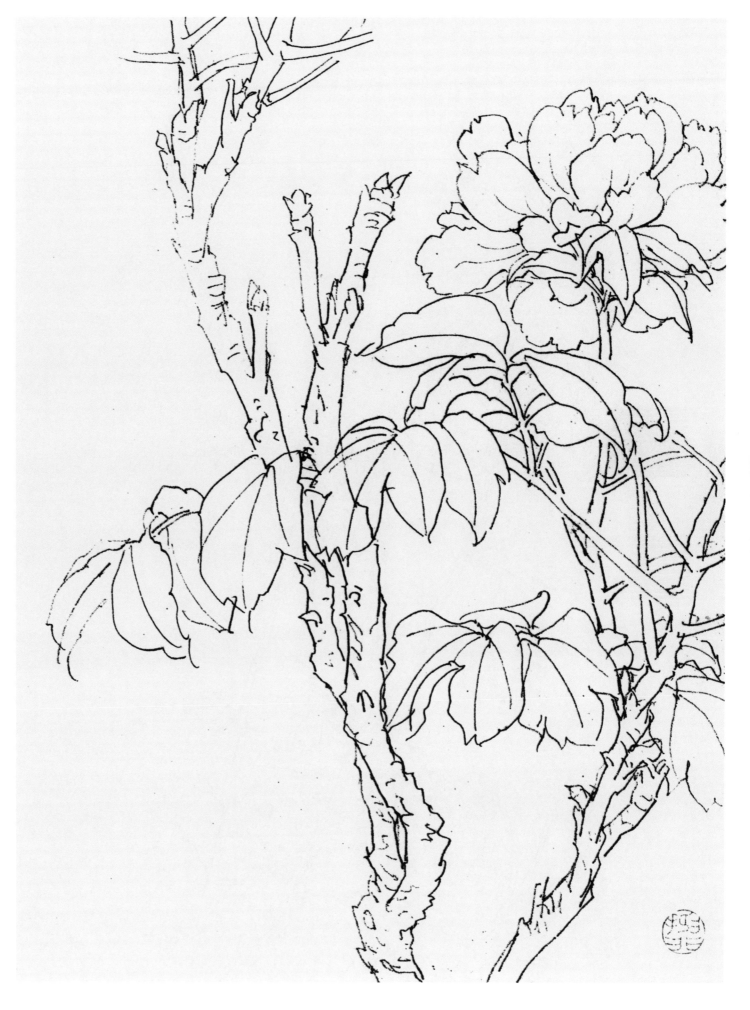

菊花白描稿

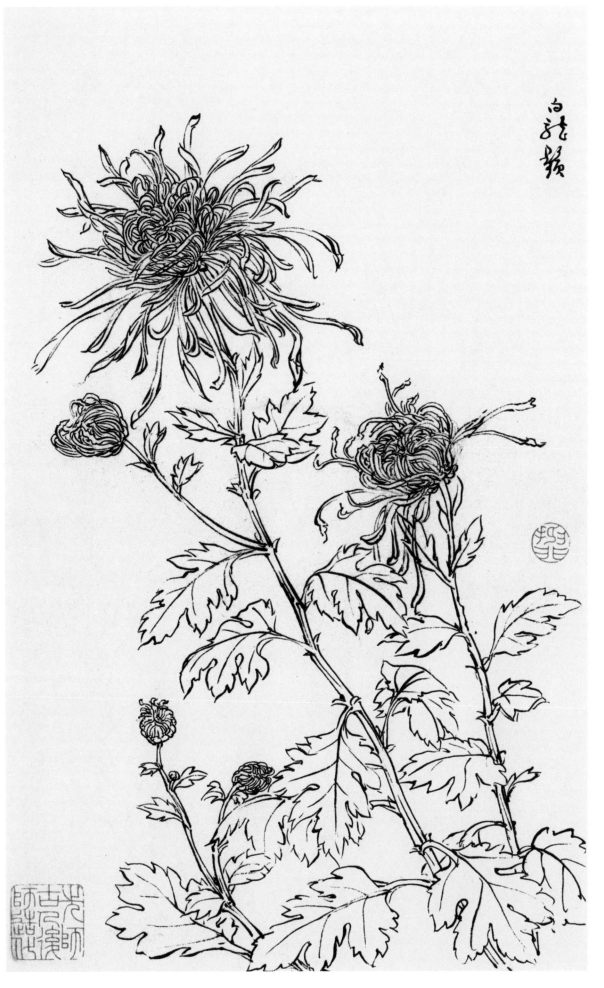

菊花，是中国名花，也是长寿名花。菊花不畏严寒，傲霜斗雪，是中国花鸟画描绘的主要对象之一。

花头由舌状和筒状花瓣组成，花瓣有尖、圆、长、短、粗、细等不同。

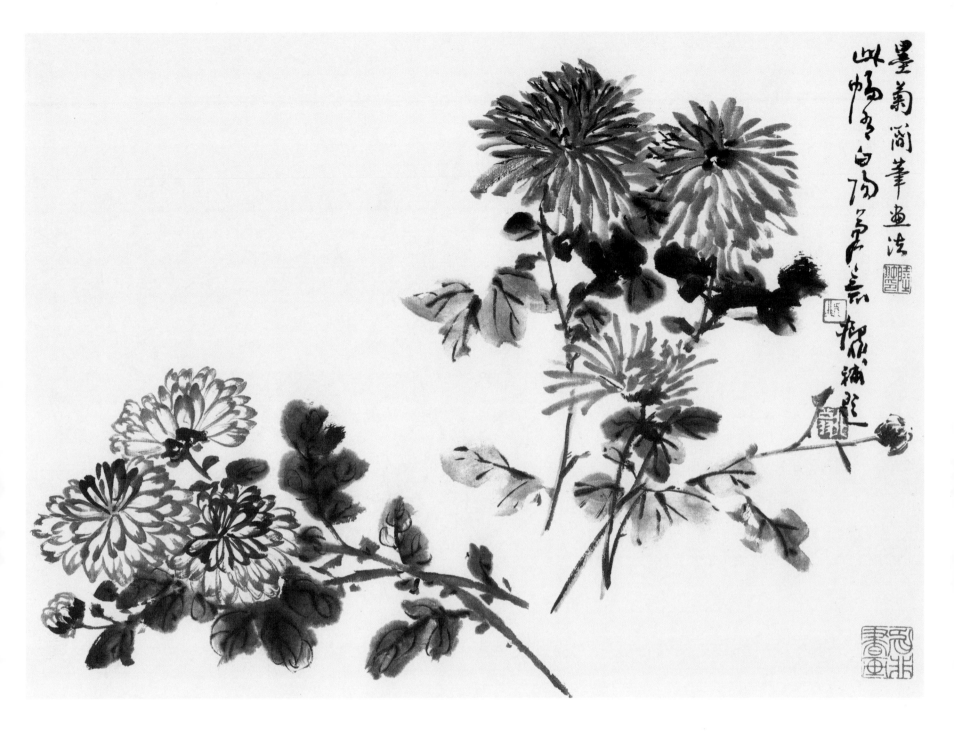

墨
菊
简
笔
画
法

此幅多白阳笔意。

按照花头直径的大小可分为大菊和小菊。大菊花径在6～9厘米为小大菊，花
径在9～18厘米为中菊，花径在18厘米以上为大菊；小菊是指花径在6厘米以下
的菊花。

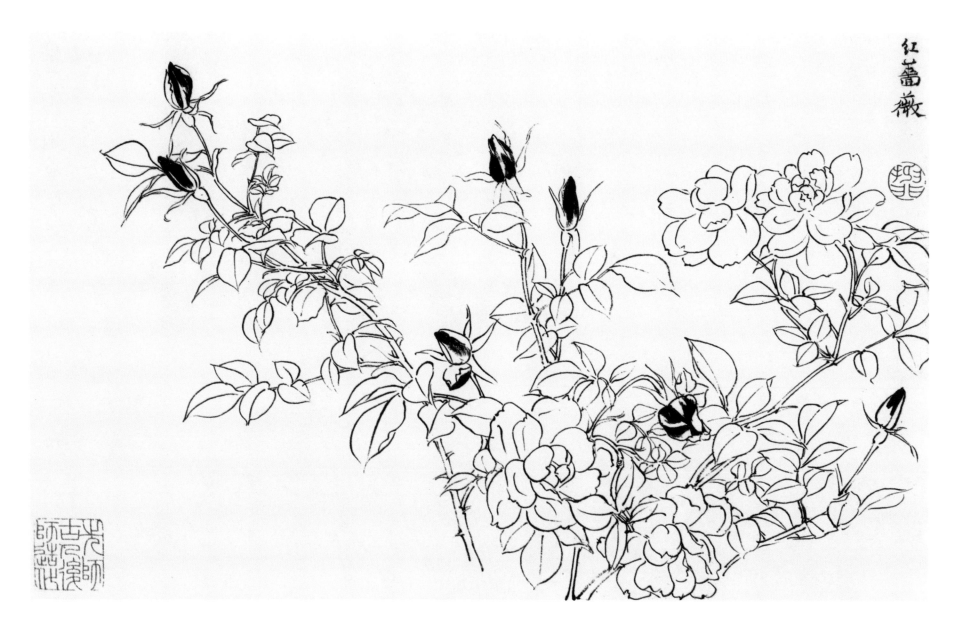

红蔷薇

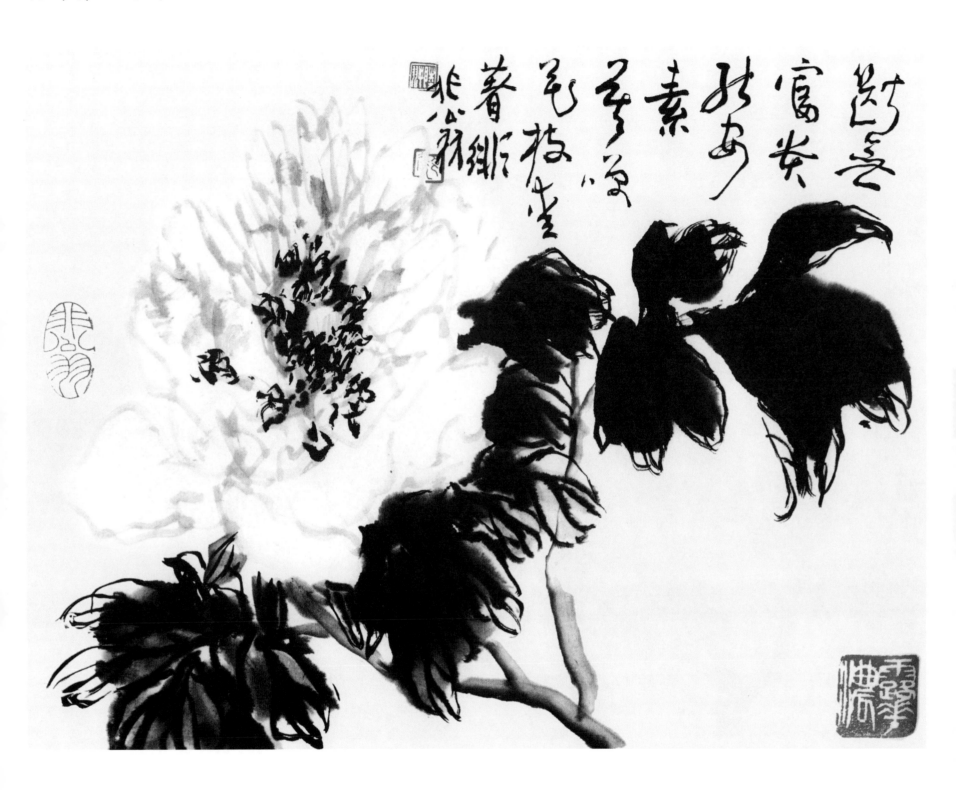

水墨写意牡丹

用笔沉厚，花冠含韵翘首，在浓墨枝叶的映衬下，挺拔而伸展。

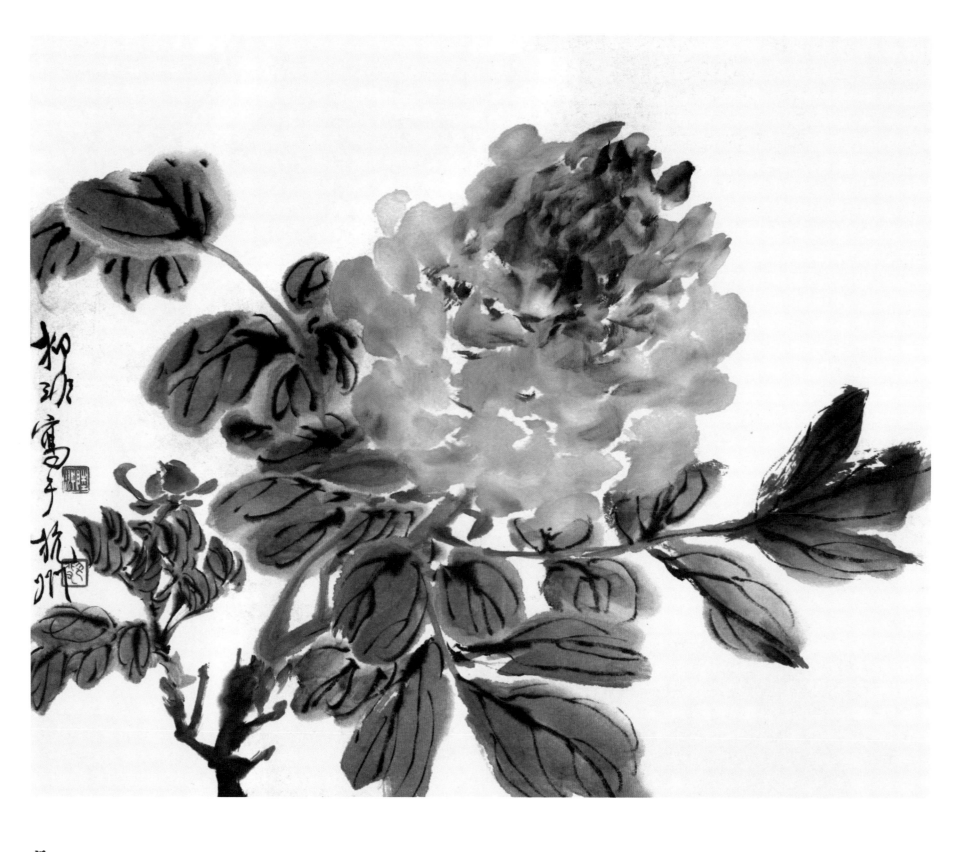

设色写意牡丹

设色明快响亮、形象灵动秀丽，虽雅而非孤芳自赏，虽俗而绝非俏媚。

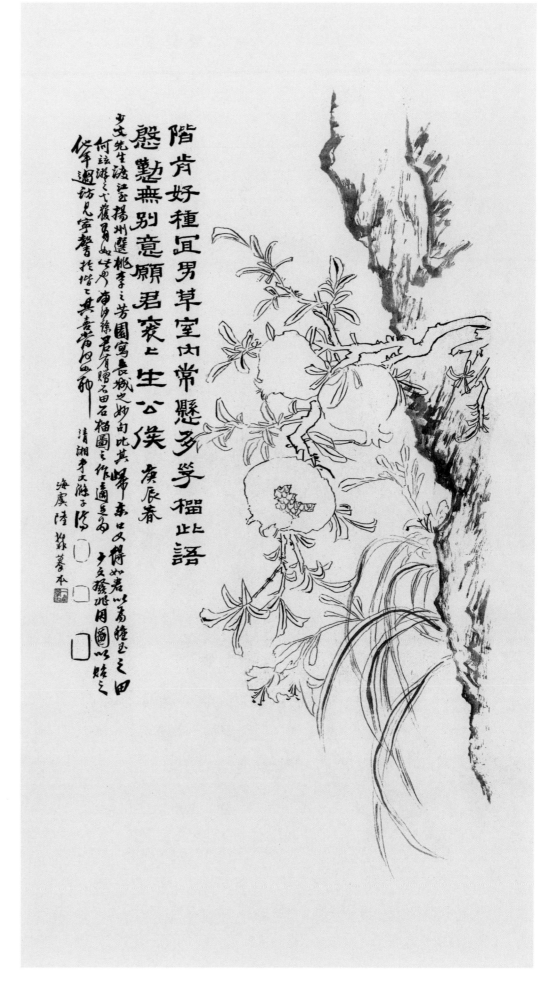

阶前好种宜男草，室内常悬
多子榴。此话殷勤无别意，愿君
衮衮生公候。

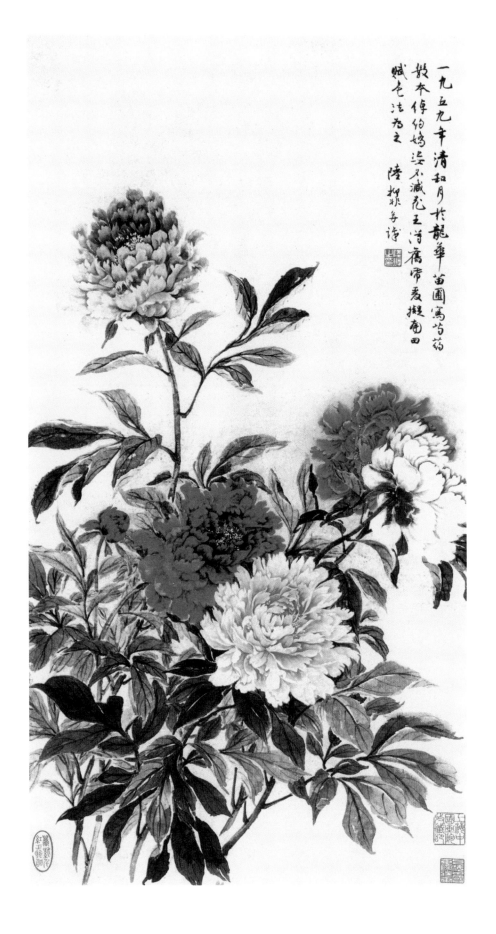

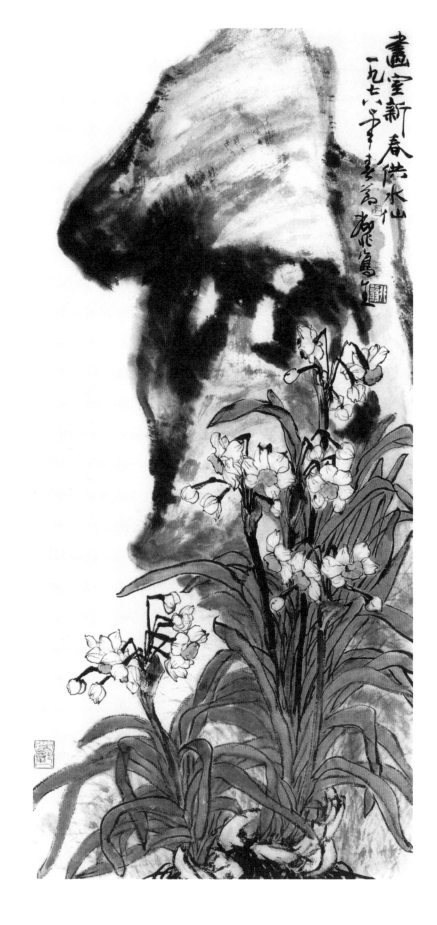

一九五九年清和月长松龙华苗圃写芍药数本傅伯妩姿不减花王浮舫带爱拟南田赋色法为之 陆抑非题

画室新春供水仙 一九七八年吾喜為 朱屺瞻

芍药
　　描写枝繁叶茂，用笔灵动，惜墨如金，画面呈现自然厚重和立体多姿的奇效。

水仙
　　画室新春供水仙。

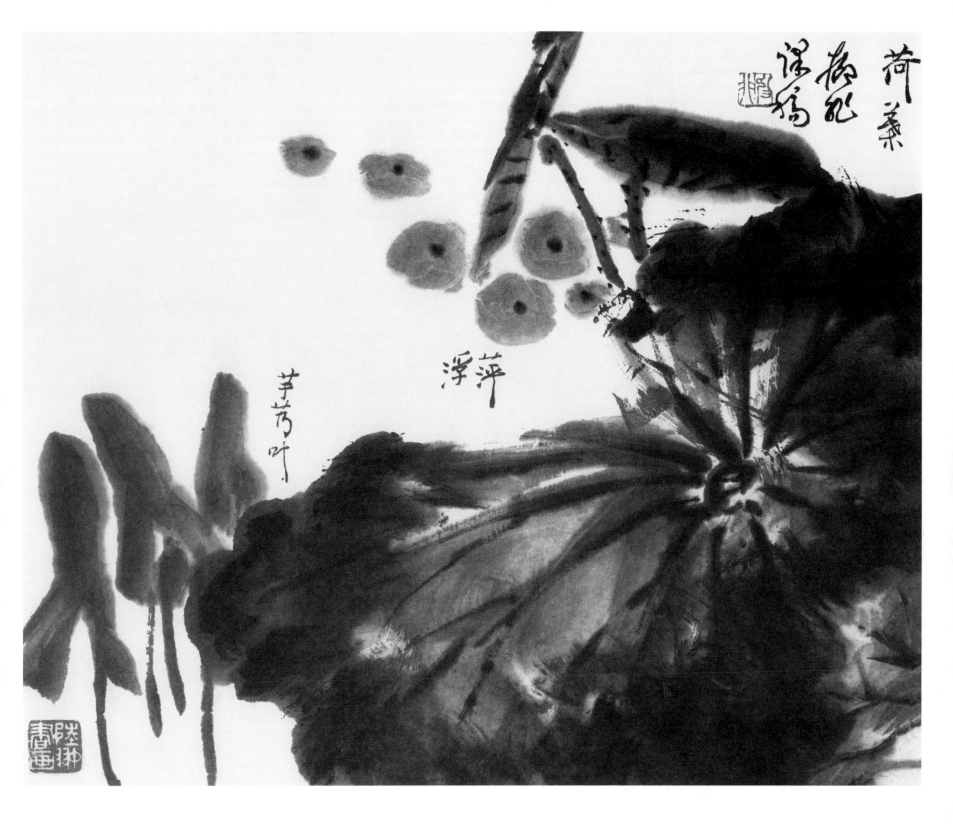

浮萍

芋艿叶

荷叶

　　荷叶为阔大的圆形，虽东倚西斜，但基本与水面平行，交角不大，从池塘边望过去，一般呈椭圆形状。若把荷叶画成滚圆的直立锅盖状，是不正确的。荷叶最易发挥写意画的笔墨效果，大提笔或斗笔饱蘸水墨，侧锋卧笔挥写，酣畅淋漓。

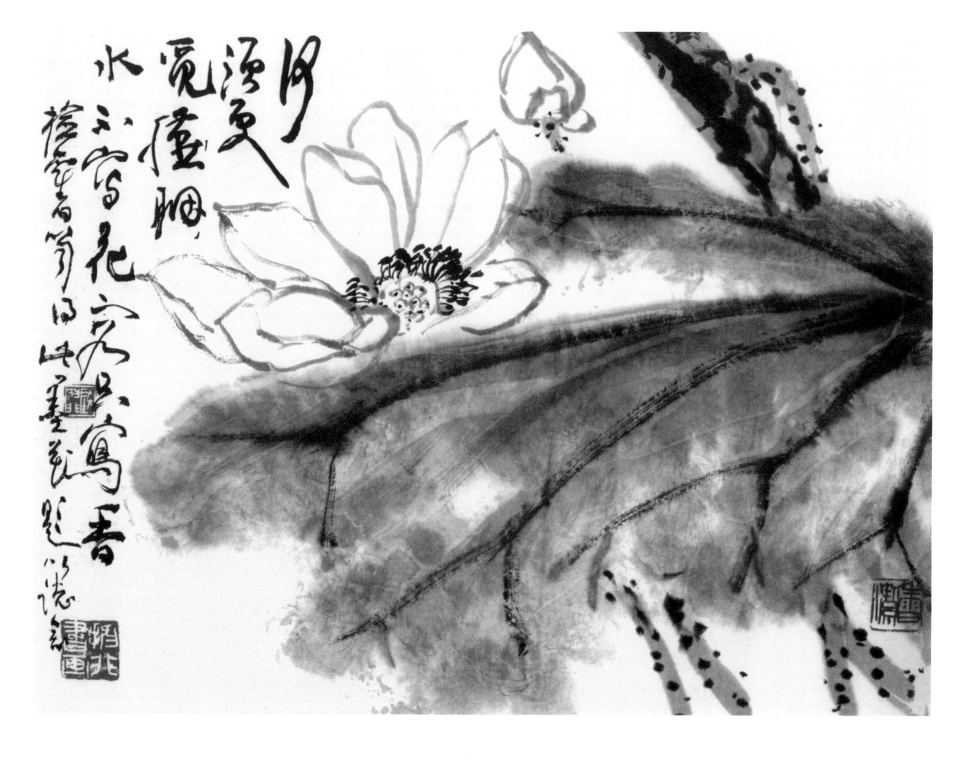

写意荷花

何须更觅胭脂水,不写花容只写香。

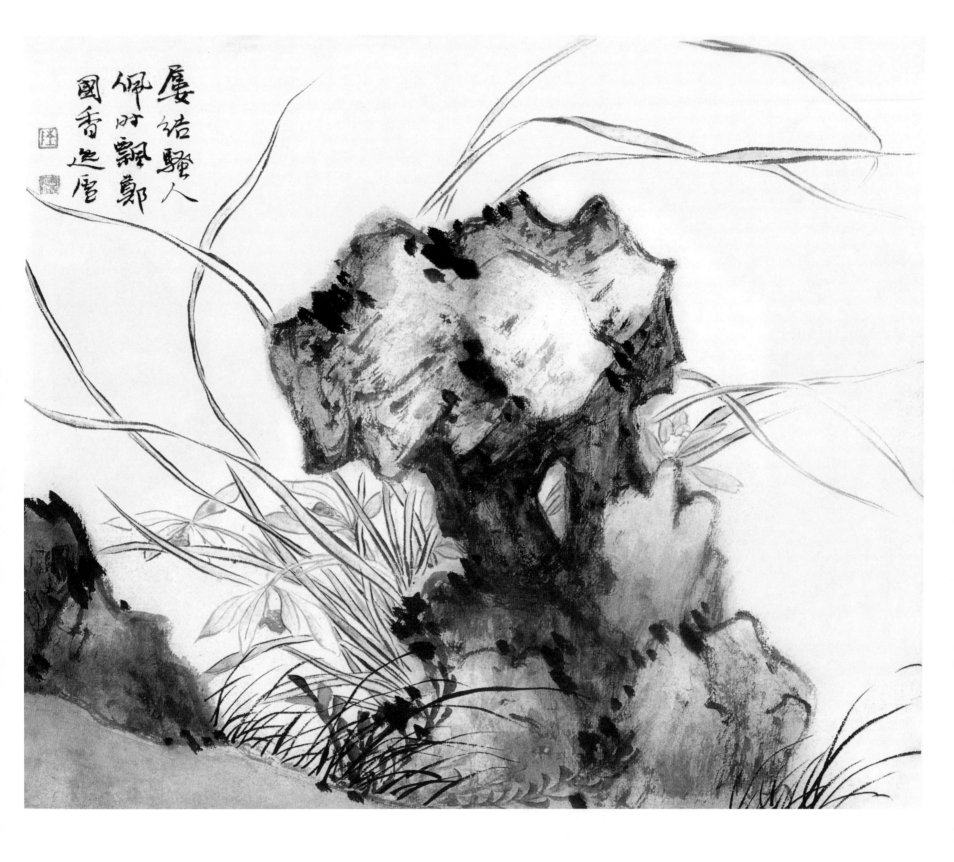

兰花

屡结骚人佩，时飘郑国香。

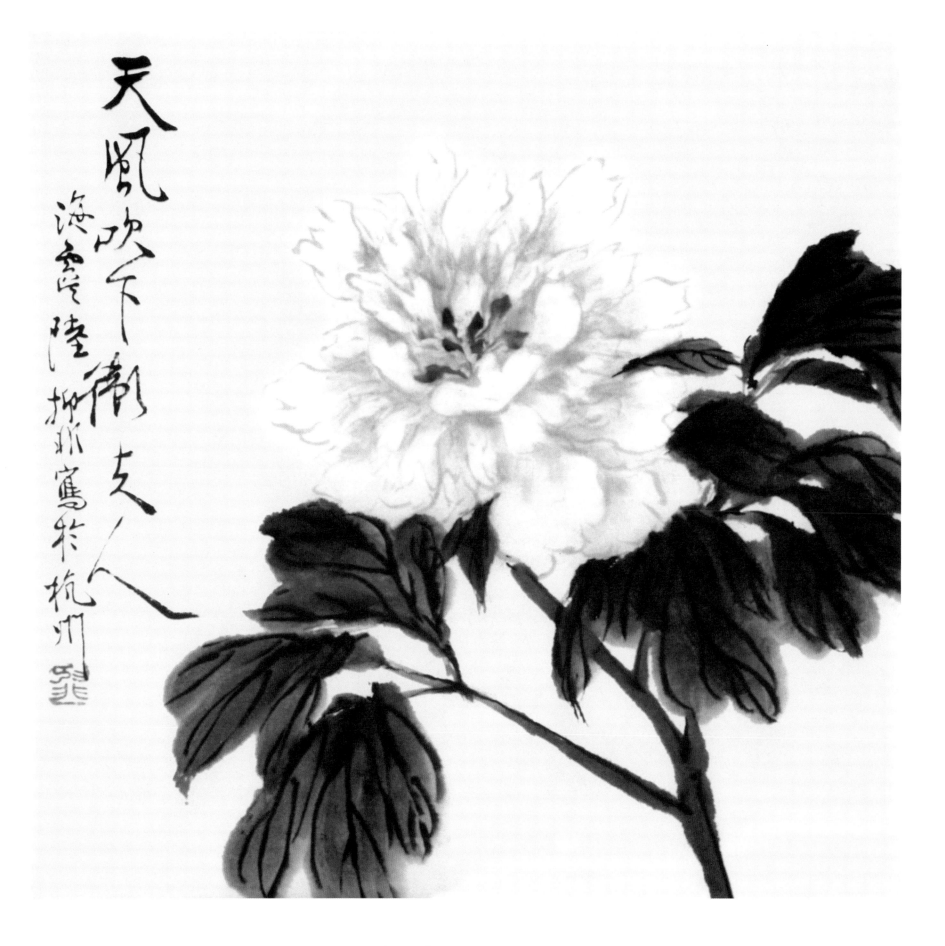

天风吹下卫夫人。

画面大气、清秀却又不失典雅，摒弃艳丽而以气韵求胜，画出芍药的动式和质朴的感觉。

芍药

葡萄

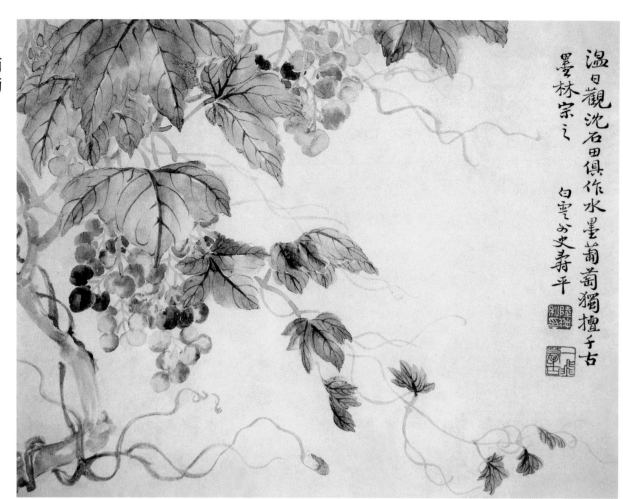

温日观沈石田俱作水墨葡萄獨擅千古
墨林宗之
白雲外史壽平

温日观沈石田均作水墨葡萄，独
擅千古，墨林宗之。

海棠

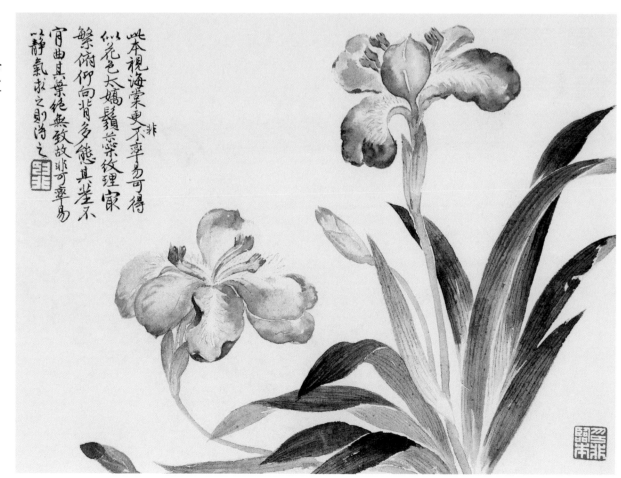

此本視海棠更不率易可得
似花苞太嬌鬚蕊紋理最
繁俯仰向背多態其莖不
肯曲且葉絶無致故非可率易
一靜氣求之則得之

非

此本视海棠更非率易可得似，花
苞太娇，须蕊纹理最繁，俯仰向背多
态，其茎不肯曲，其叶绝无致，故非
可率易，以静气求之则得之。

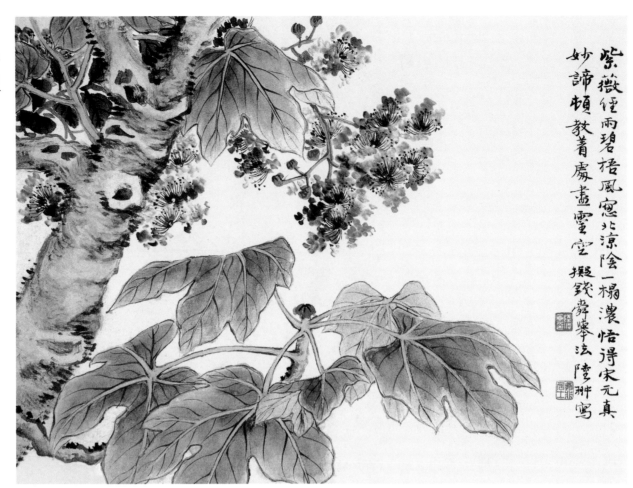

紫薇

拟钱舜举法。

紫薇经雨碧梧风，窗北凉阴一榻浓。悟得宋元真妙谛，顿教着处尽灵空。

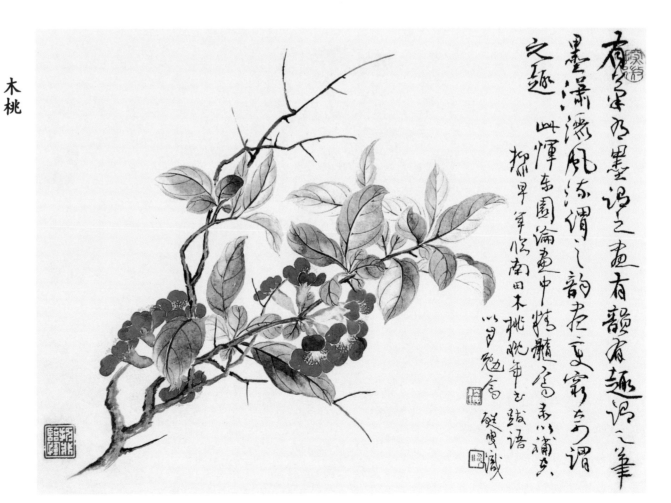

木桃

有笔有墨谓之画，有韵有趣谓之笔墨，潇洒风流谓之韵，尽变穷奇谓之趣。

三、禽鸟的画法

禽鸟写生篇

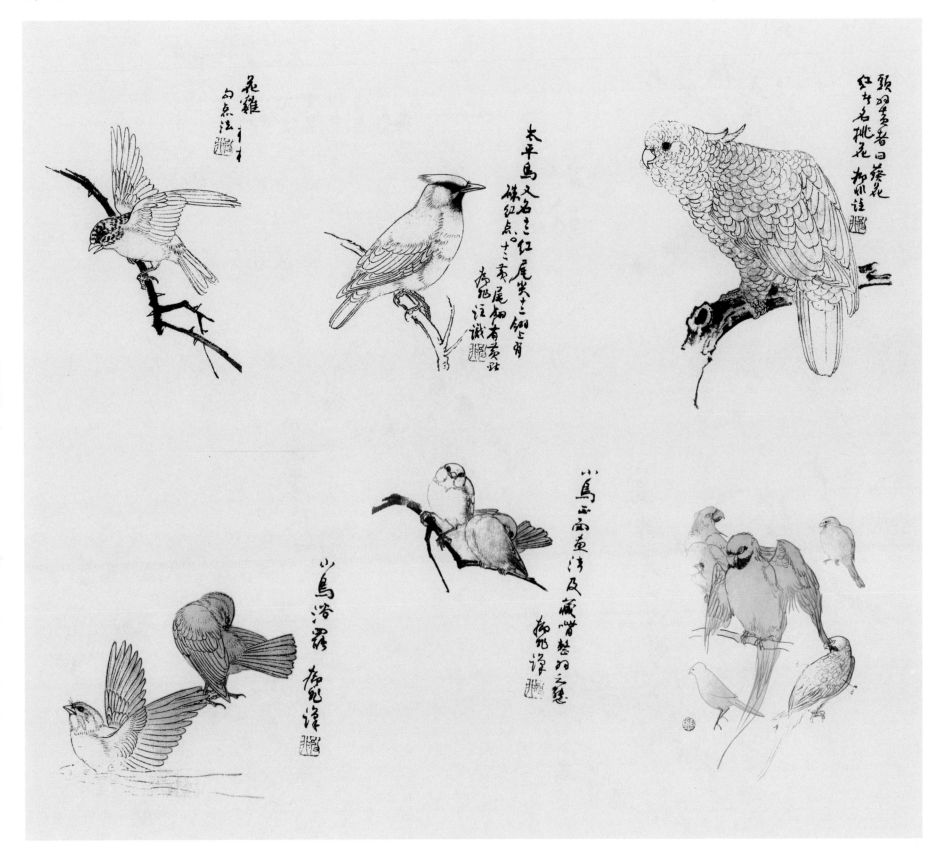

描绘禽鸟的各类动态，丰富多样，真实生动。对如何画好禽鸟有很大的学习借鉴意义。

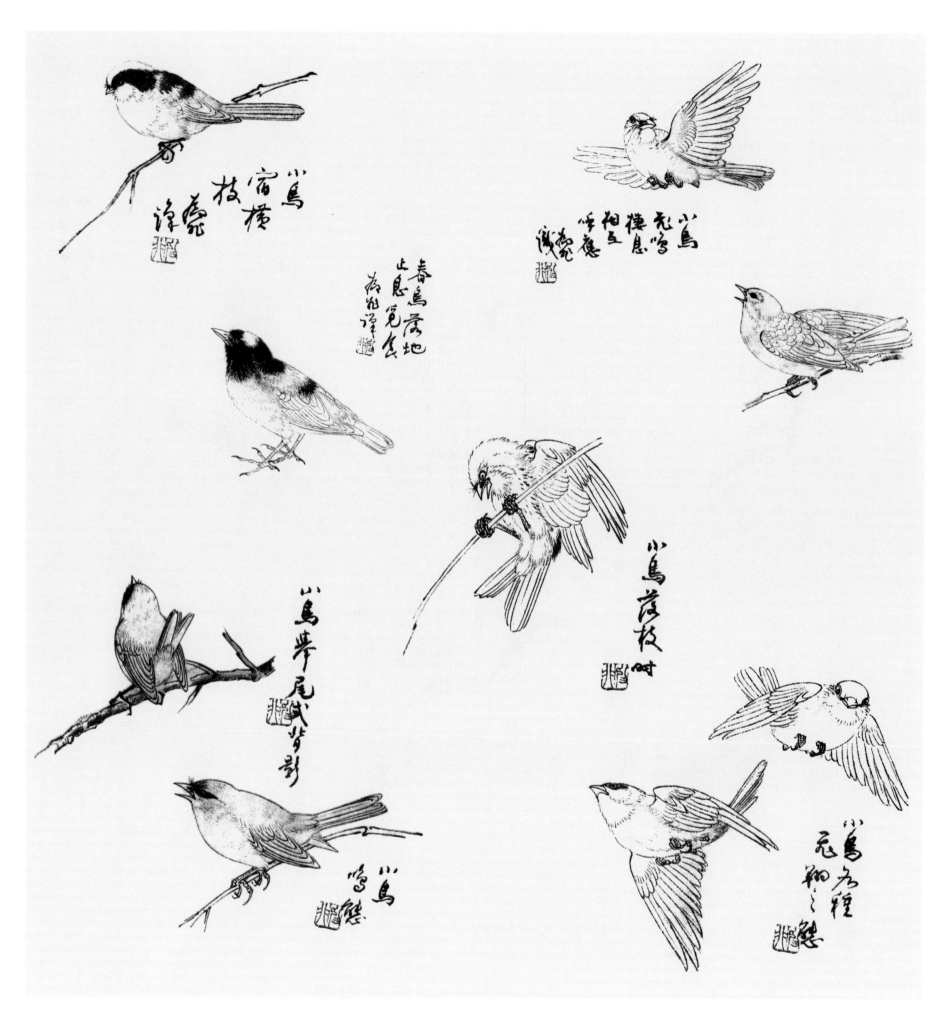

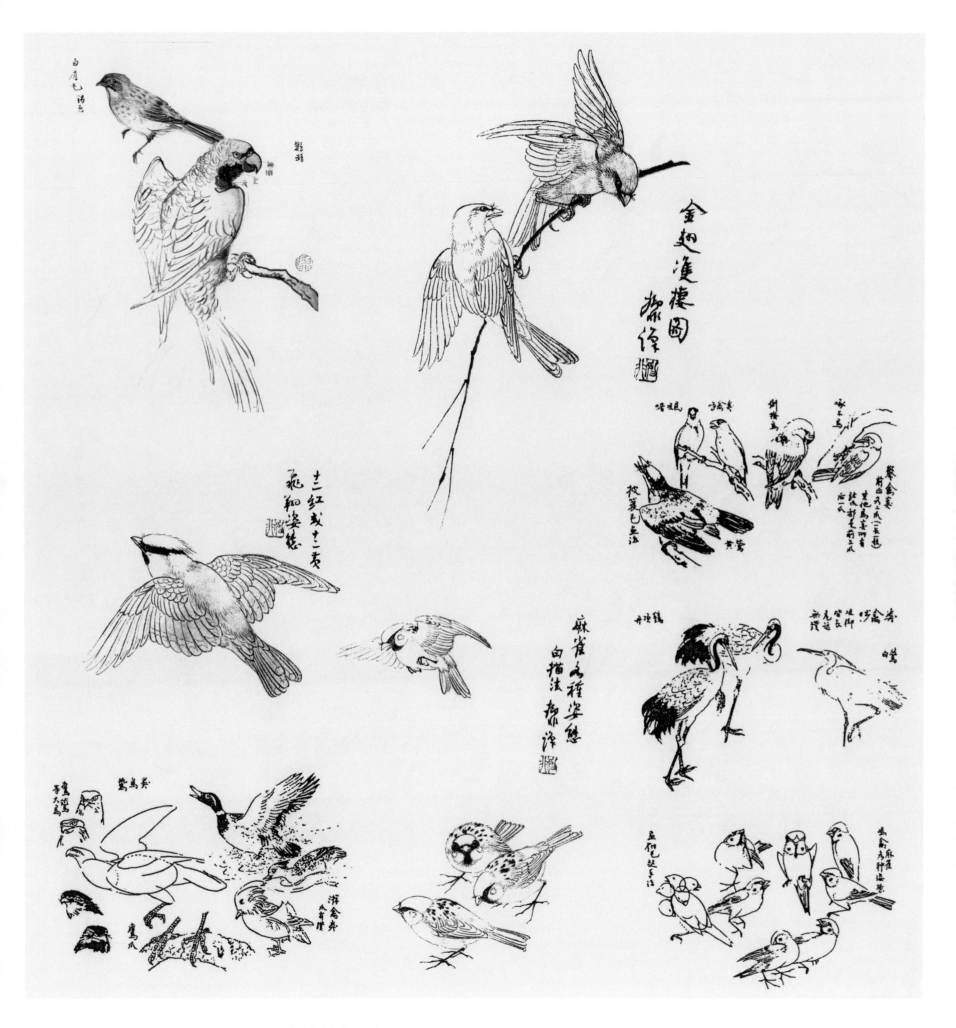

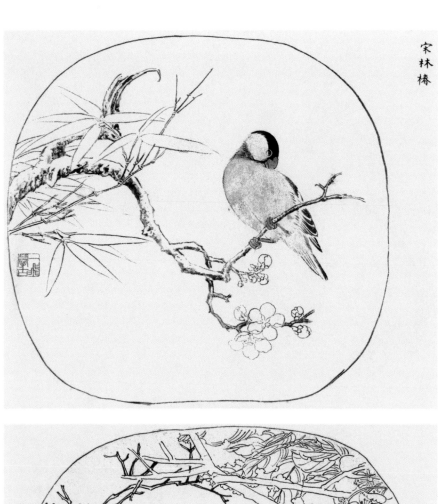

宋林椿

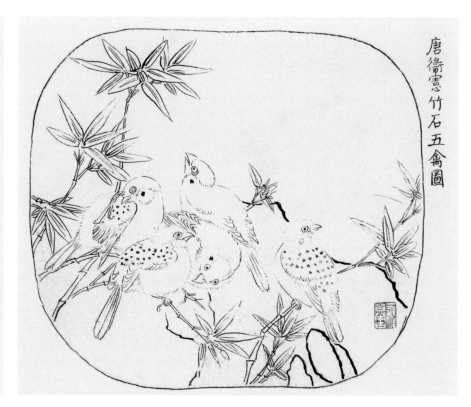

唐嚚憲竹石五禽圖

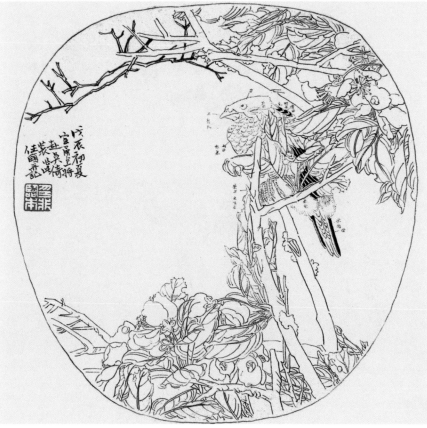

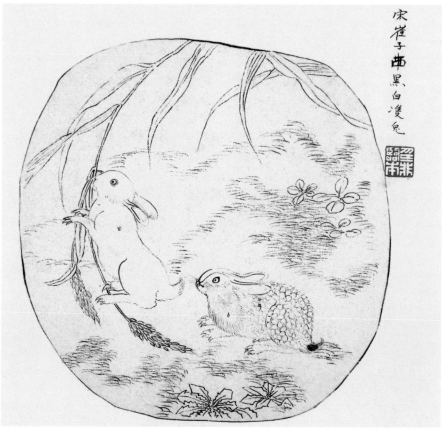

宋崔子西黑白潑兔

白描花鳥

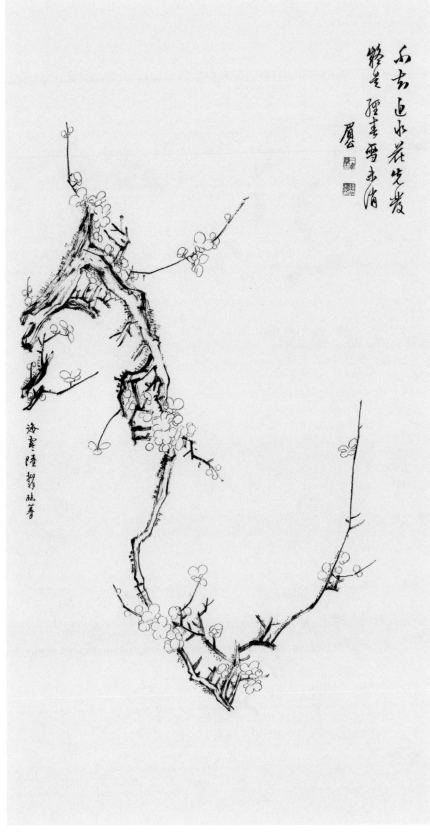

不古追水花先发
瘦老怪李雪未消
庭云

海宁陆抑非临摹

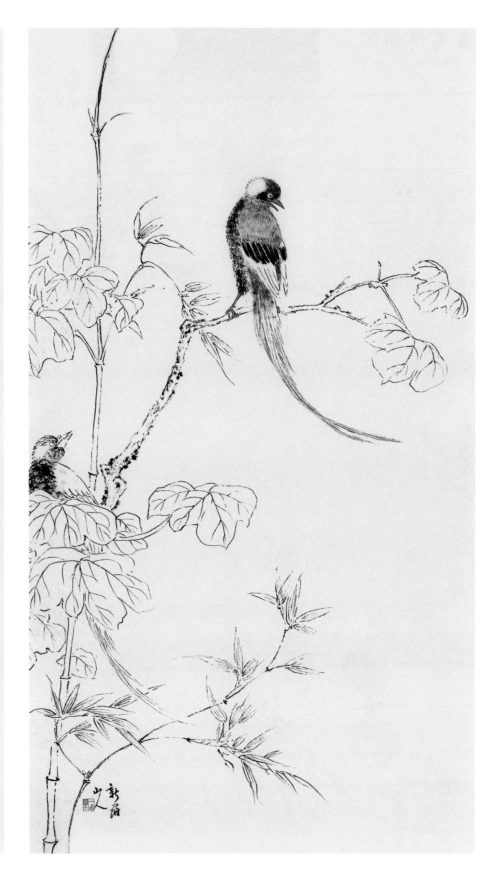

白描花鸟

禽鸟图例篇

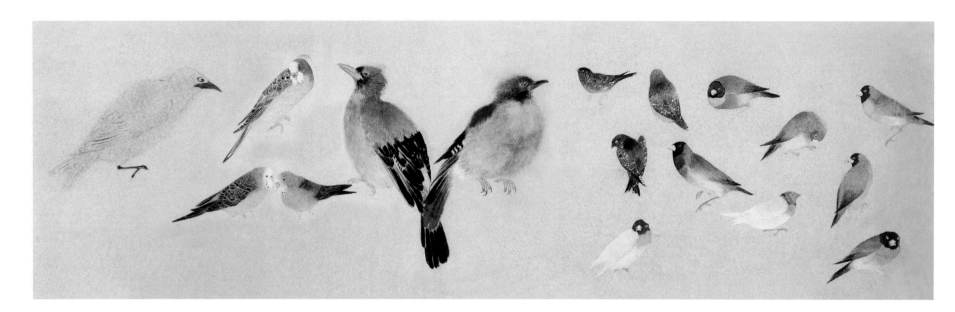

工笔设色禽鸟

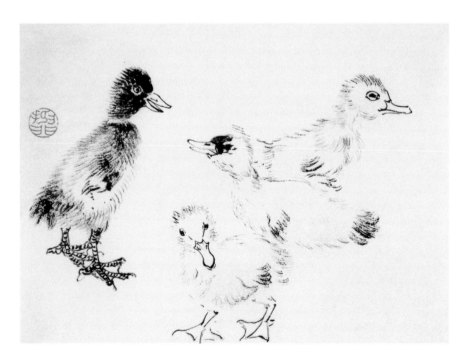

鸭子

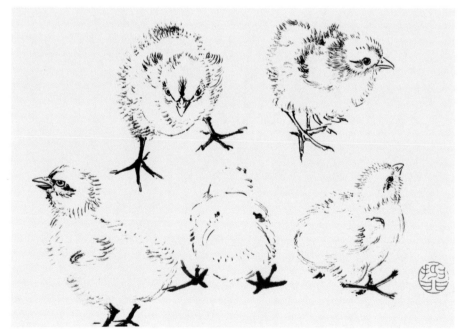

小鸡

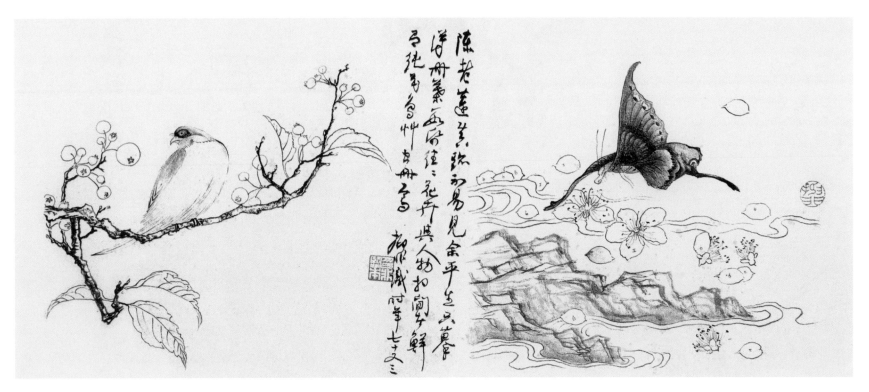

花卉禽鸟

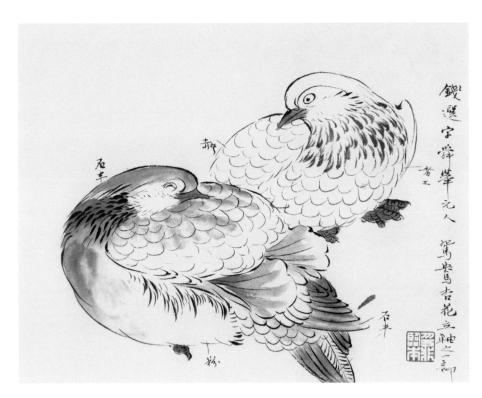

鸳鸯

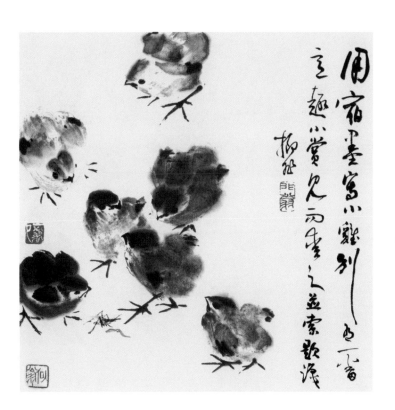

水墨小鸡

用宿墨写小鸡别有一番意趣。

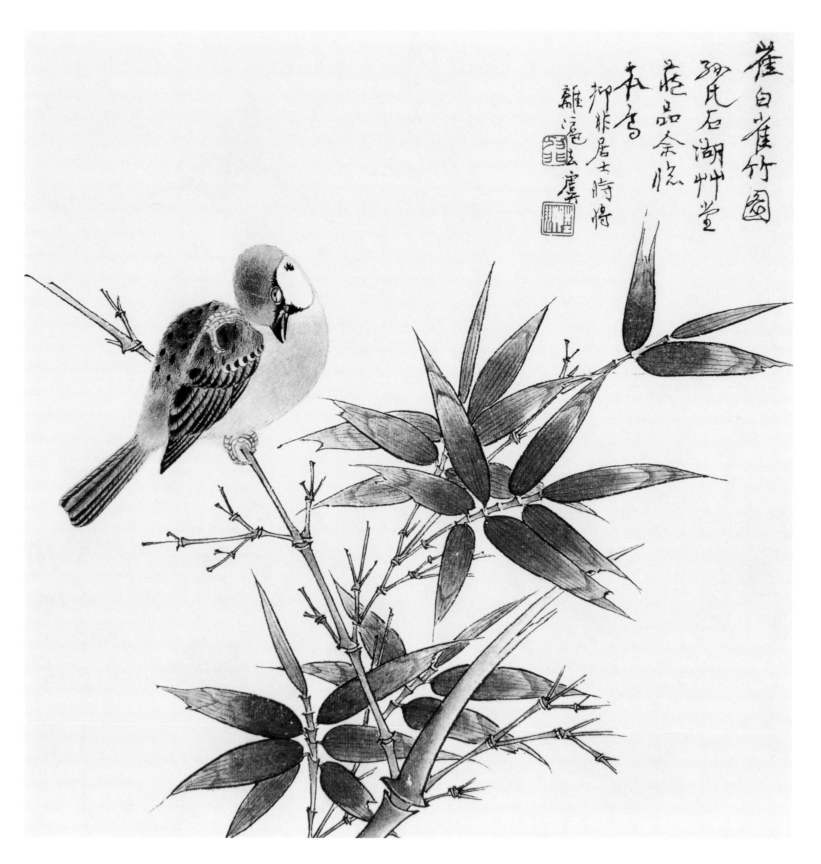

崔白雀竹图

摹崔白雀竹图

此核大肉薄汁淡味酸，决非糯米荔枝可比拟也。

荔枝禽鸟图

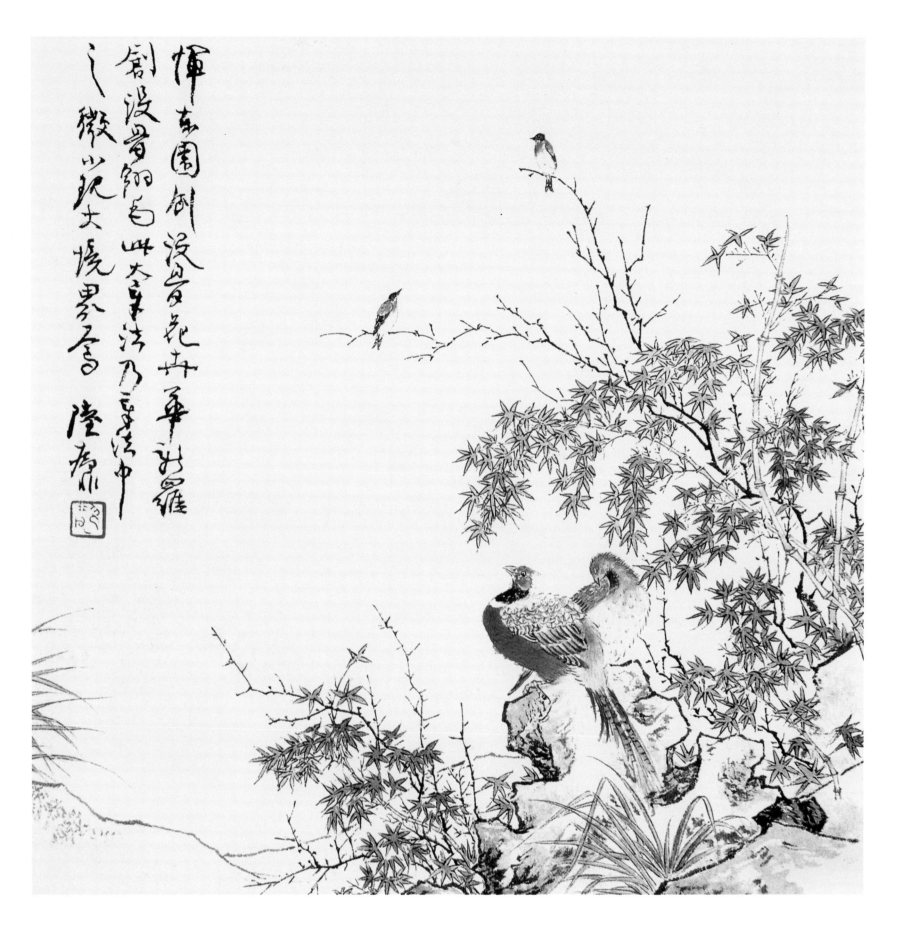

恽东园创没骨花卉，华新罗创没骨翎毛，此大章法，
乃章法中之微小现大境界焉。

花鸟图

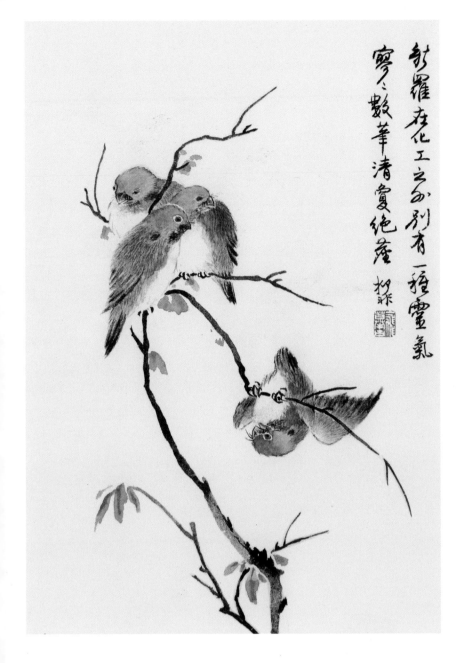

新羅在化工之外別有一種靈氣
寥寥數筆清�≥絕塵
拟派

花鸟图

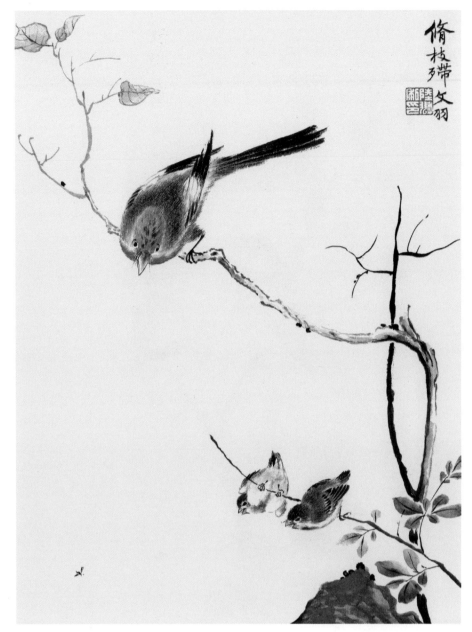

脩枝帶文羽
陸抑非

花鸟图

新罗在化工之外别有一种灵气，寥寥数笔清幽绝尘。

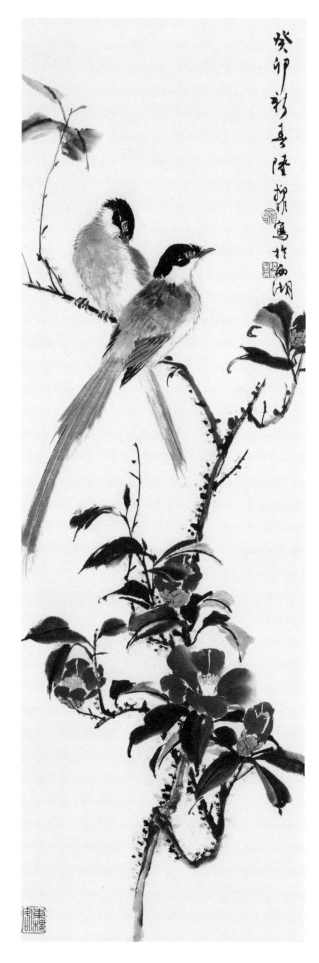

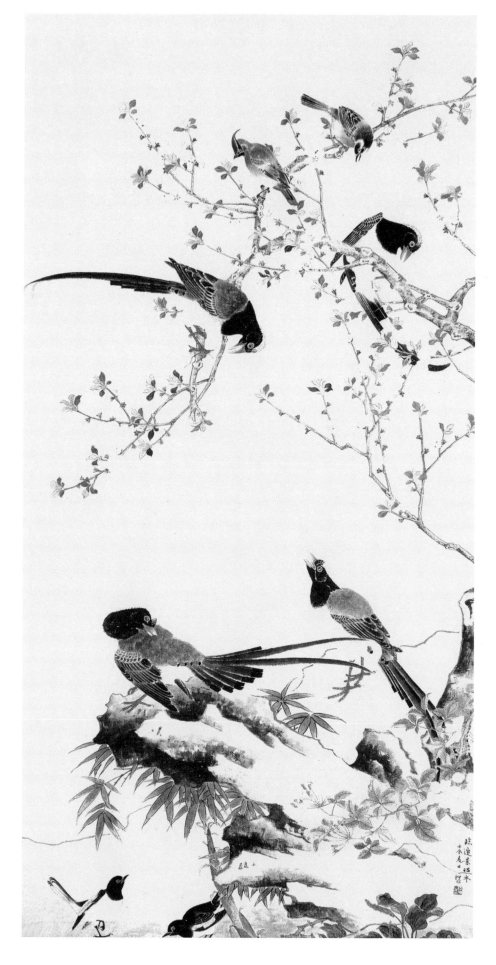

四、草虫的画法

草虫写生篇

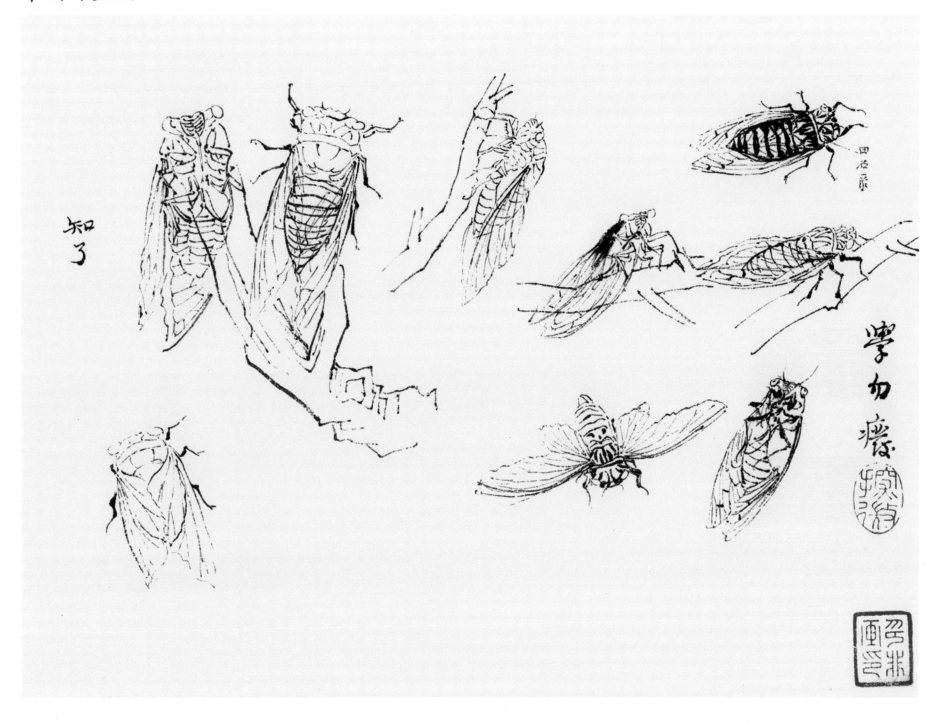

中国的花鸟画中，草虫是至为重要的组成部分。一幅好的作品配以草虫能使画面显得生机蓬勃，情趣大增。只要我们细心观察，画面上的昆虫一定会更加丰富多彩。

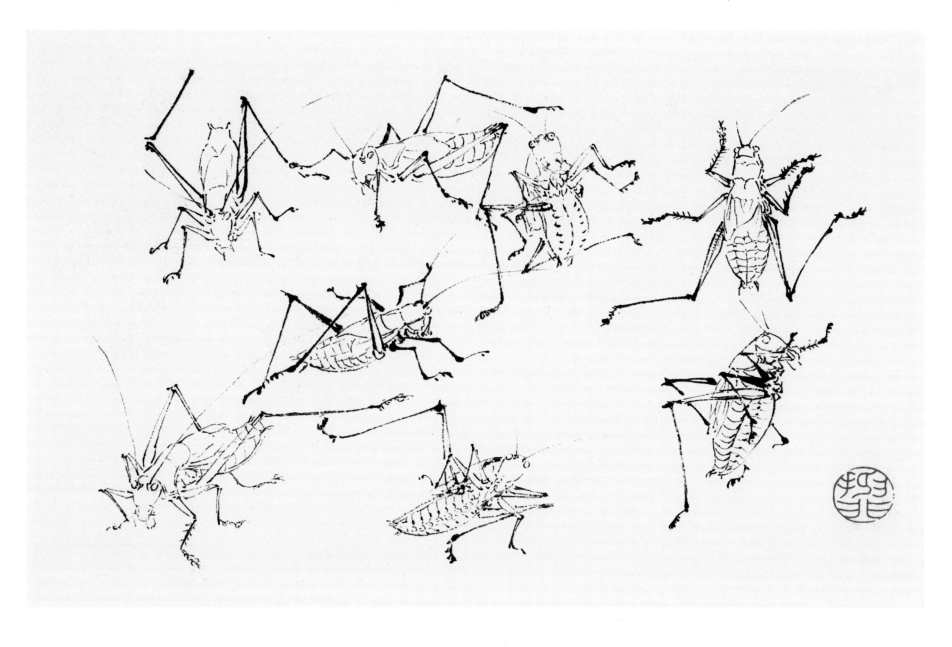

蝗虫

　　草虫一般先画头，次画胸、翅、腹，最后添须和足；而蝴蝶先画翅，再按飞翻或止息的姿态，添画身躯等部分。画足用笔最要挺健有力，画须尤宜细劲，否则缺乏神采。

　　画草虫首重姿态，除应掌握熟练的技法以外，还须多多观察虫类的生活；在熟悉之后，才能画得形神俱足，生动活泼。

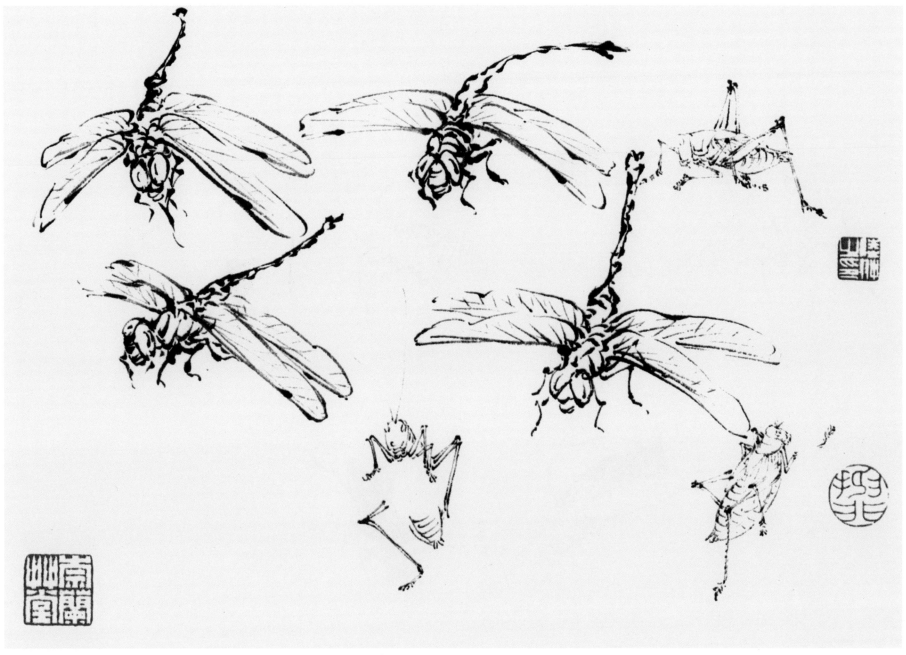

蜻蜓

草虫是指一般的昆虫。身躯分头、胸、腹三个部分，成虫有六足四翅。腹部节数为九至十节，不宜随意增减。通常只画七节，因最后一节连尾，其他两节都隐于翅下。画幼虫（如蚕等）也要注意节数。

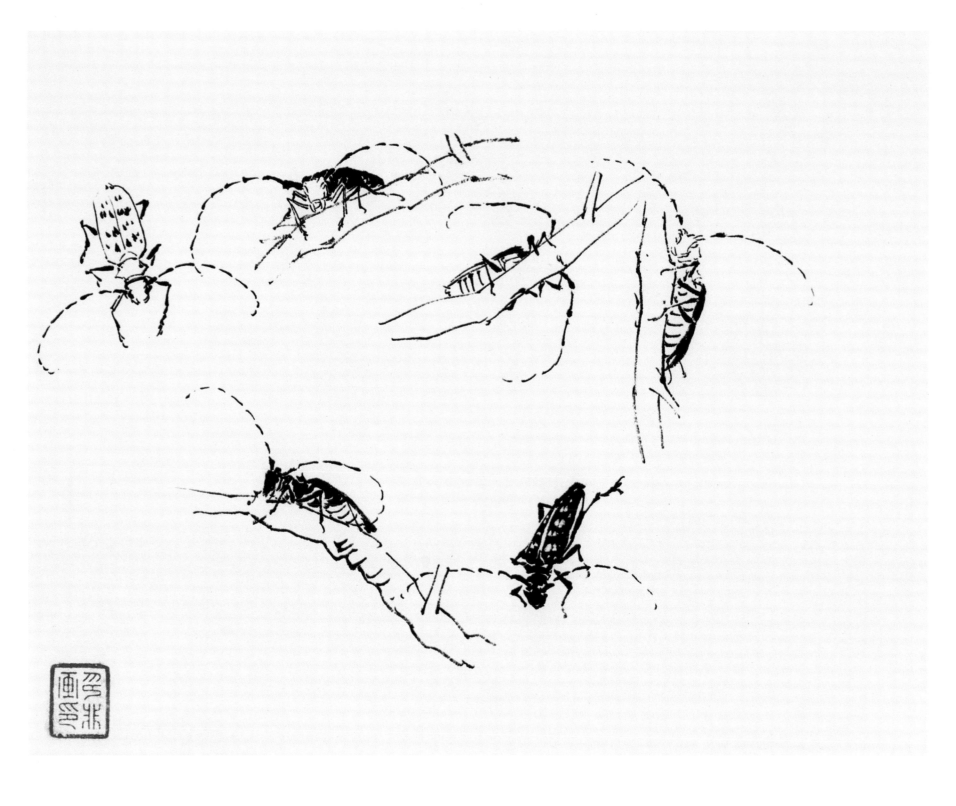

天牛

写意草虫多数用点簇画法，要求笔简意足，灵活有致。工细用勾勒画法，则要求画得具体分明。用色当按种类不同而异。

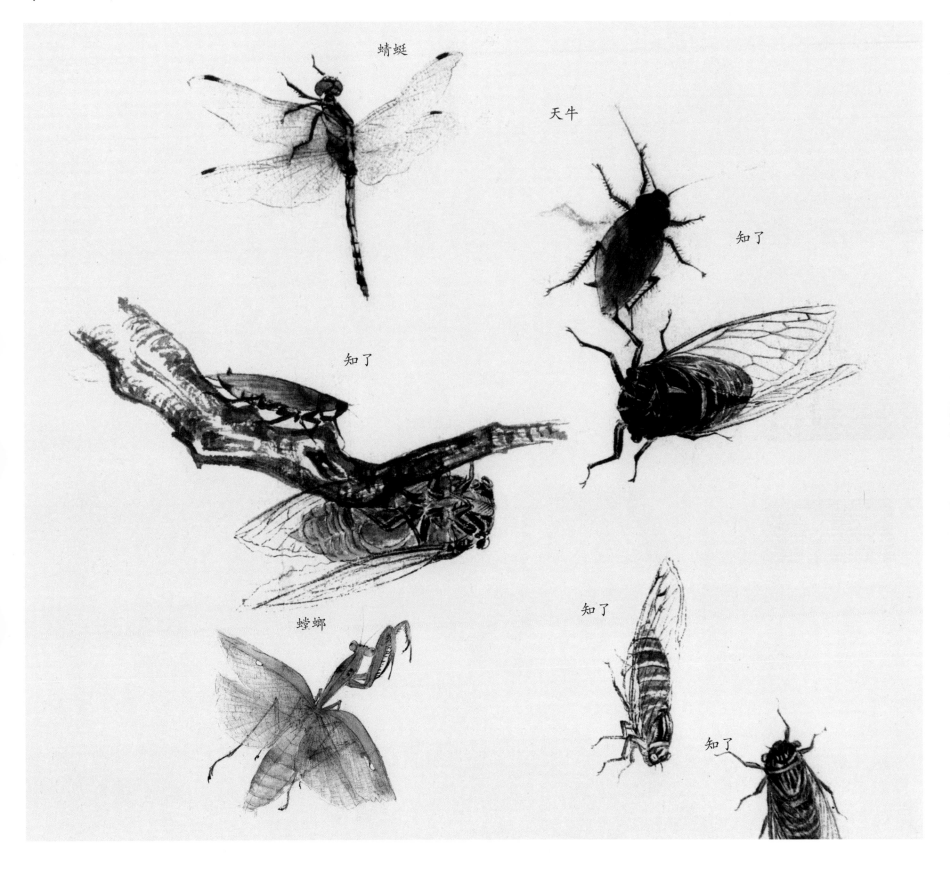

蜻蜓

天牛

知了

知了

螳螂

知了

知了

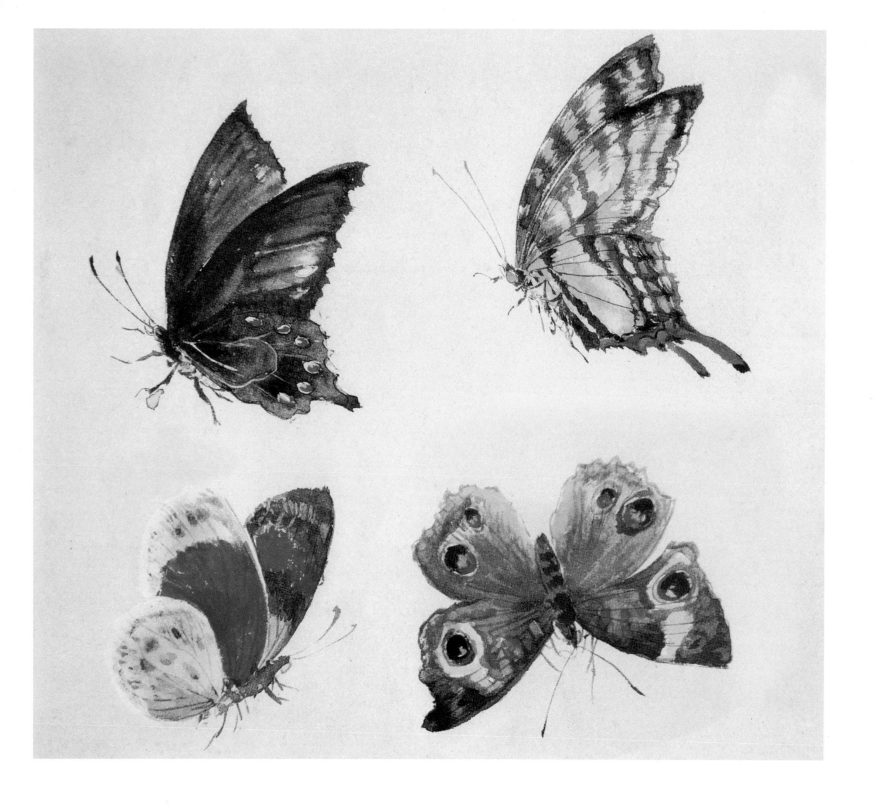

蝴蝶

绘画草虫时需细心观察，蝴蝶必有大小四翅，草虫有长短六足。其中，蝴蝶的色彩最为丰富。画蝶时先画翅，首有双须，前行时双须前探，夜宿时翅膀倒悬，这些都是蝴蝶的特征。

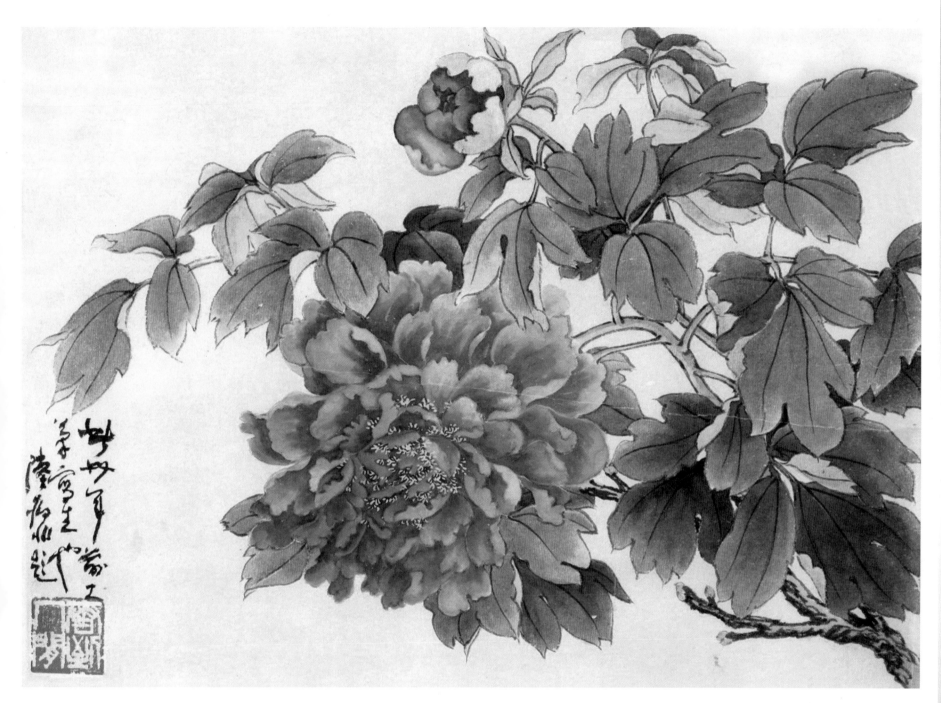

兼工带写牡丹

　　牡丹为毛茛科落叶灌木，品种之间长势有强有弱，高矮不等。牡丹叶互生，叶一出三，三出九，有大有小，有尖有圆。花型有单瓣、重瓣、千瓣之分。陆抑非先生有"画好牡丹花，其他花都不怕"之说。

　　牡丹表现笔法多变，虽赋彩艳丽，却艳而不俗，牡丹花枝和叶子用笔飘逸，气韵贯穿，顿挫有致，适度夸张。

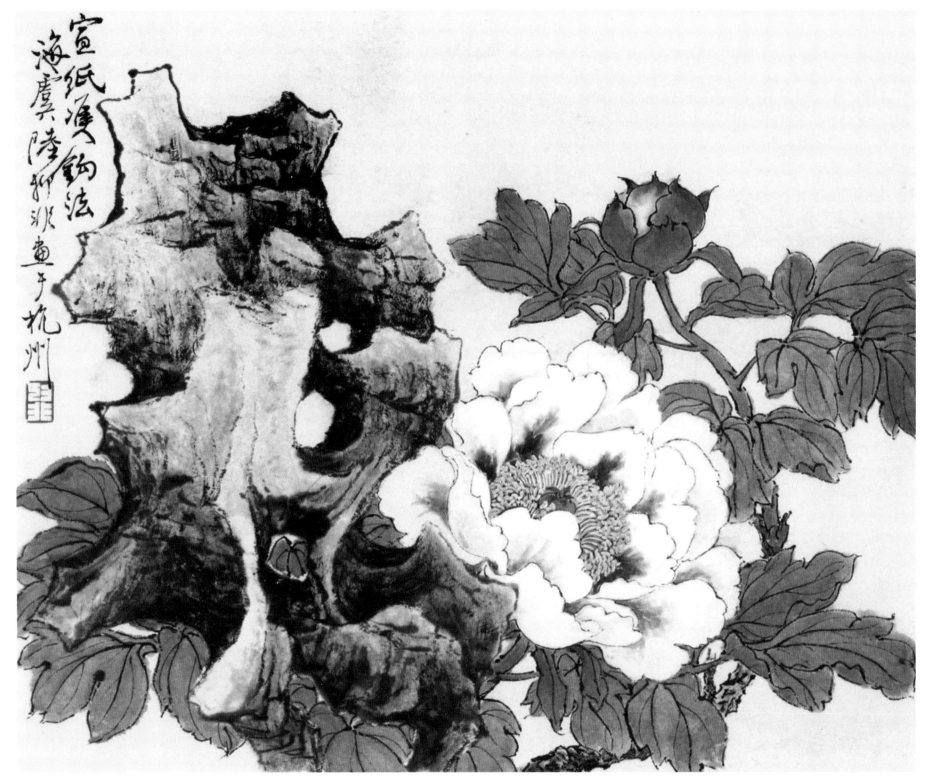

兼工带写牡丹

　牡丹不但雍容华贵，更富有韵律和动感，既风神生动，又意度堂堂，充满了
勃勃生机。

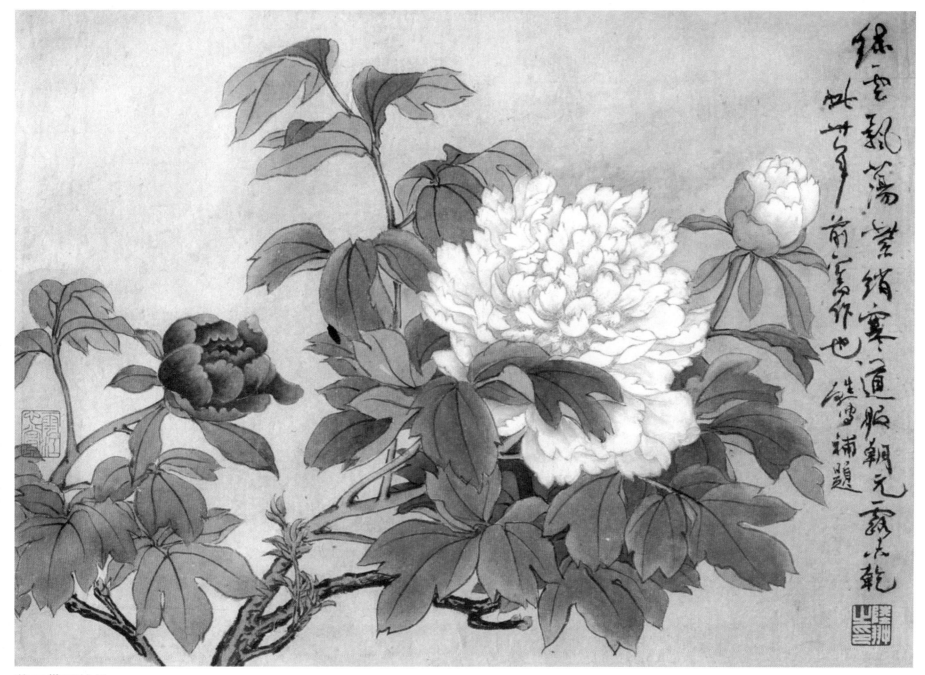

兼工带写牡丹

　　线条灵动顿挫，既丰富了笔墨，又增强了画面的韵律感、风动感和视觉冲击力，

画面完美，春意盎然。

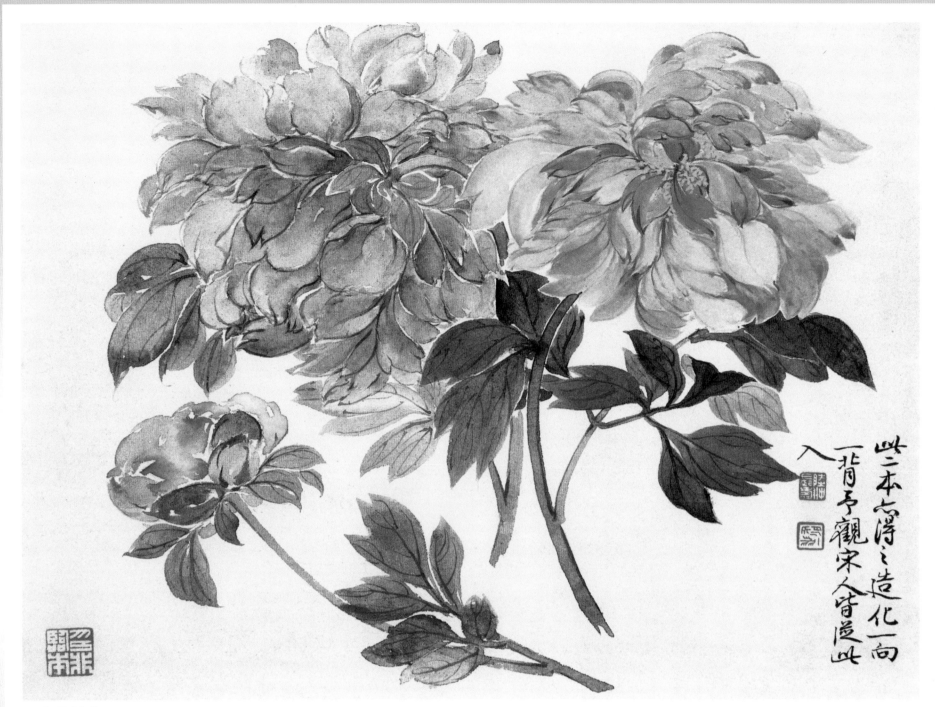

写意牡丹范图

 牡丹，用线清晰，笔力遒劲，花姿挺拔，透视感强，亭亭玉立中有人性化的气度在里面，有笔墨之华滋，有大花之风采。

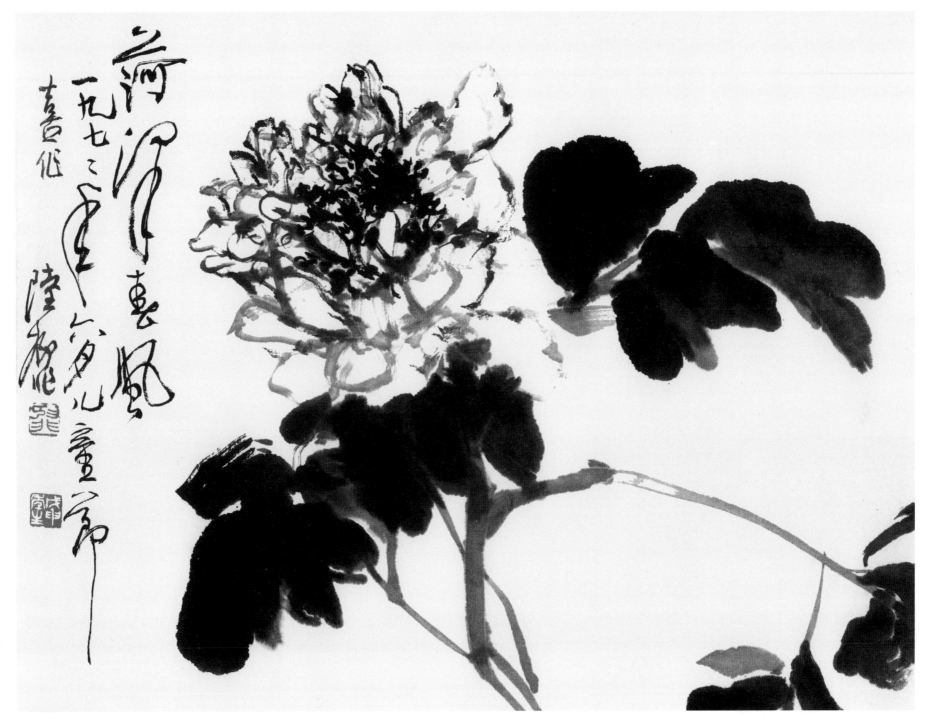

菏泽春风

写意水墨画贵在用笔，以简洁而流畅的线条，强烈的留白对比，使画面更显得精神。

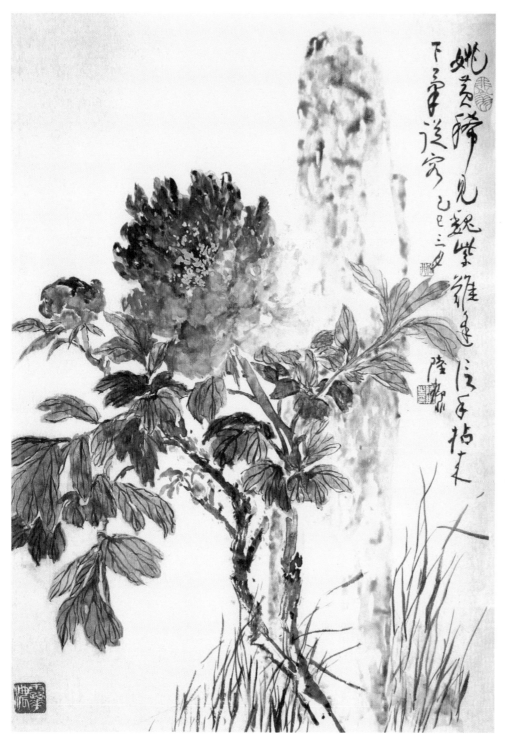

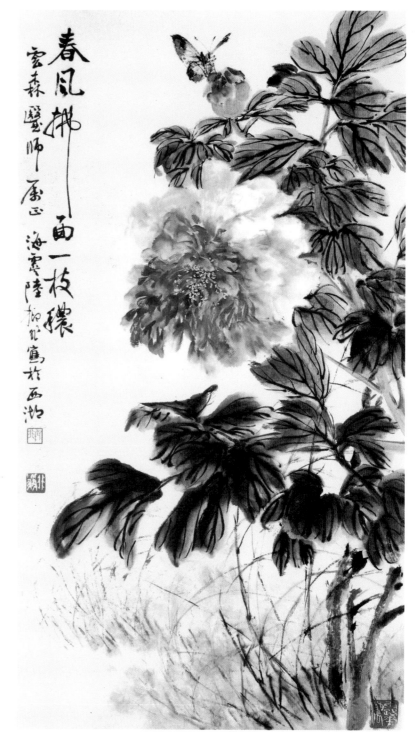

写意牡丹范图

 在冷暖的对比中洋溢着生命的活力，花与鸟的洁净、鲜活、灵动成了美的颂歌。

春风拂面一枝秾

 牡丹恍若神仙妃子，端庄艳丽，雍容华贵，媚而不俗，不妖娆，不娇羞，它傲立群芳之中，自成一道风景。

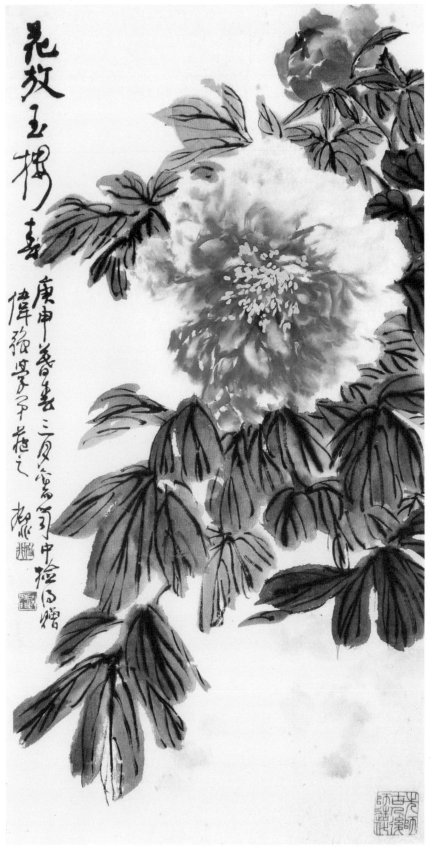

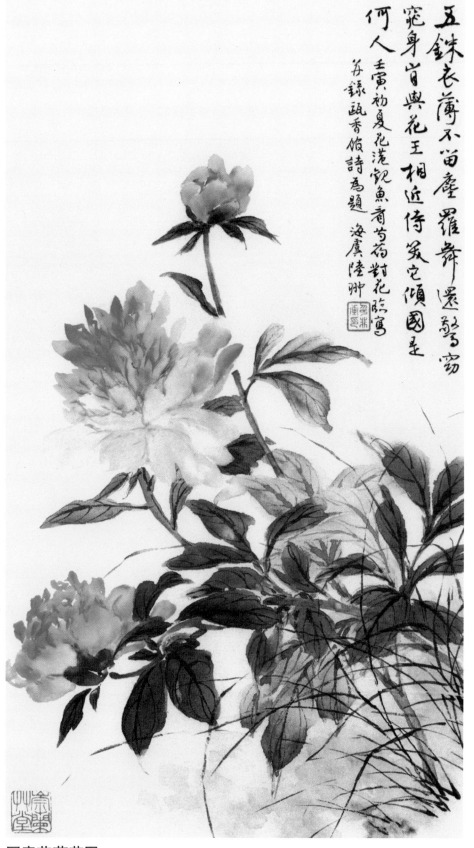

花放玉楼春

　　花瓣浓而不艳，层次分明，叶与梗融合衔连，笔笔相生，构图严谨、格调高雅、色彩丰富，而且有风动香飘的感觉．

写意芍药范图

　　簇簇花朵，沐风绽放，浓艳可爱，赋于作品一股暖暖春意和动感，令观者顿觉馥郁花香，气韵生动跃然纸上。

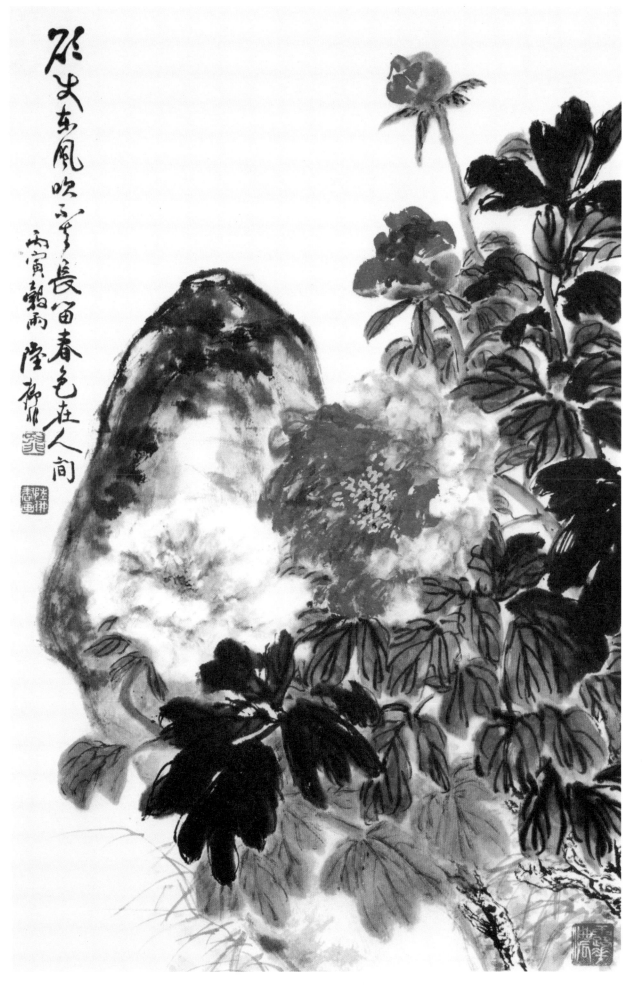

长留春色在人间

　　善于色彩配置，异色牡丹见天然。紫牡丹、黄牡丹、墨牡丹，数都数不清的颜色。笔法潇洒苍劲，设色到位，观之有如春色长驻人间。

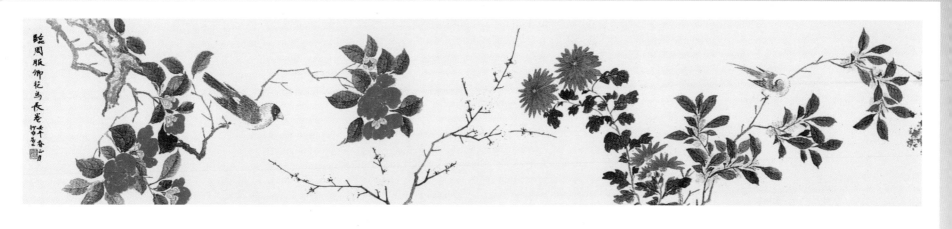

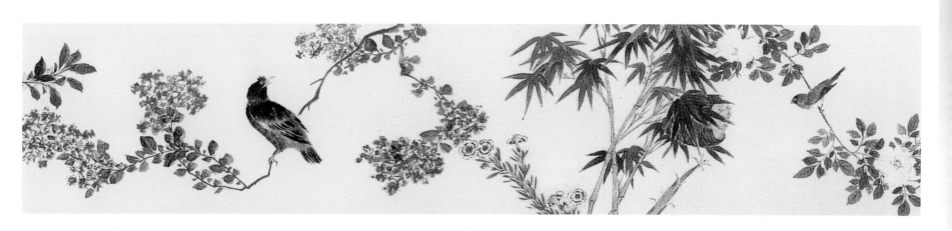

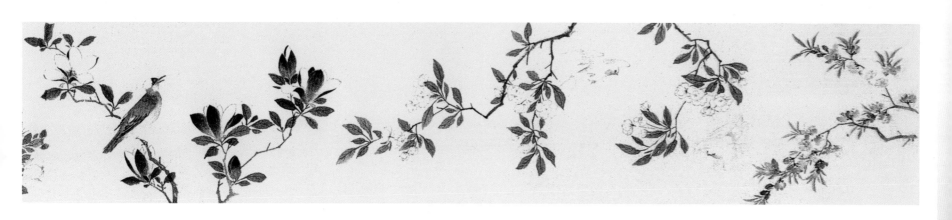

临周服卿花鸟长卷

此幅花鸟长卷十分精彩，花枝穿插缤纷艳丽，花瓣繁复重叠。花卉多用勾染，设色有层次变化，叶片采用"没骨法"，叶脉向背清晰，颇见写生之妙。小鸟站立其间，姿态生动活泼，构图疏朗有致，观之清气扑人。

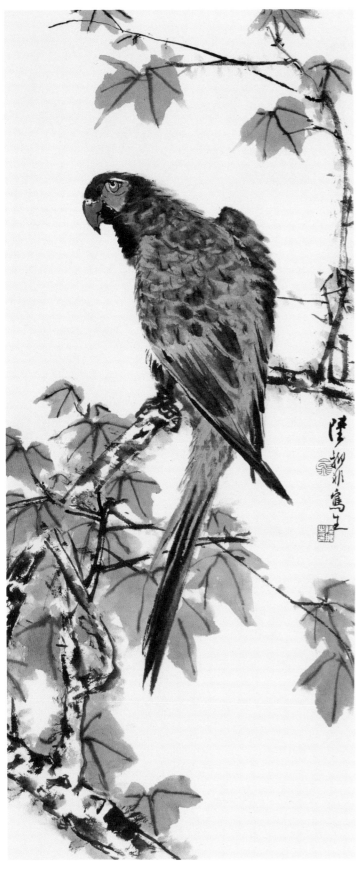

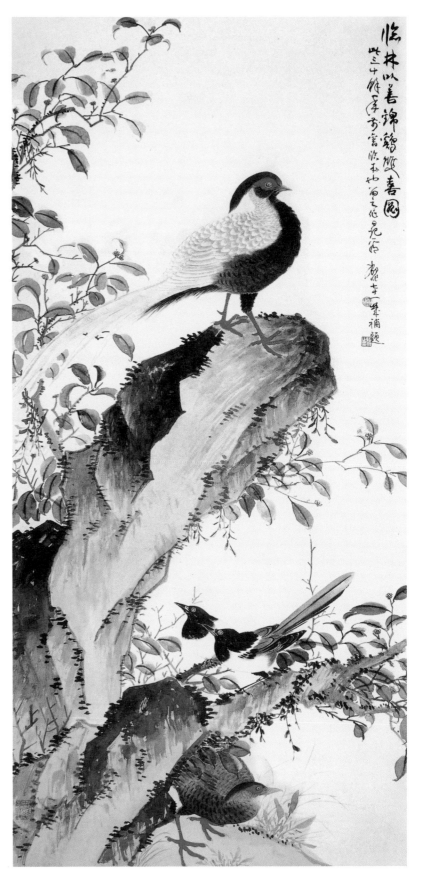

花鸟图

　　禽鸟写生，以色、墨直接点染出形象。画作既具
工笔花鸟的形态逼真之状，又显写意花鸟的生动传神之
魂。画面色彩明艳柔丽。

临林以善《锦鸡双喜图》

　　临林以善《锦鸡双喜图》，用笔含蓄，画法工整，设色明
丽高洁，形神兼备，天趣盎然。

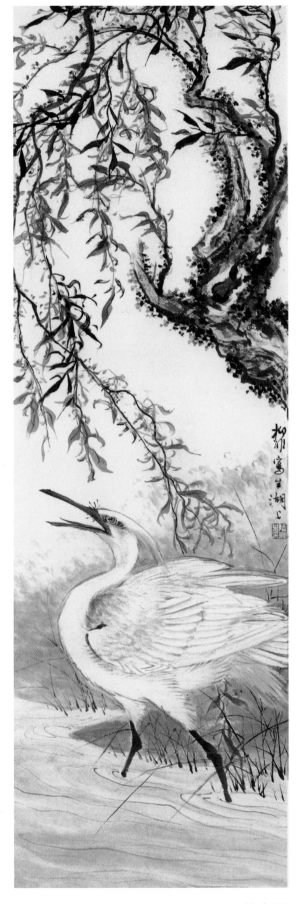

花鸟图

写生花鸟，笔法沉着凝练而体物精严，墨色润朗醇厚而通体浑然，画面简洁质朴，笔意墨趣，跃然纸上。

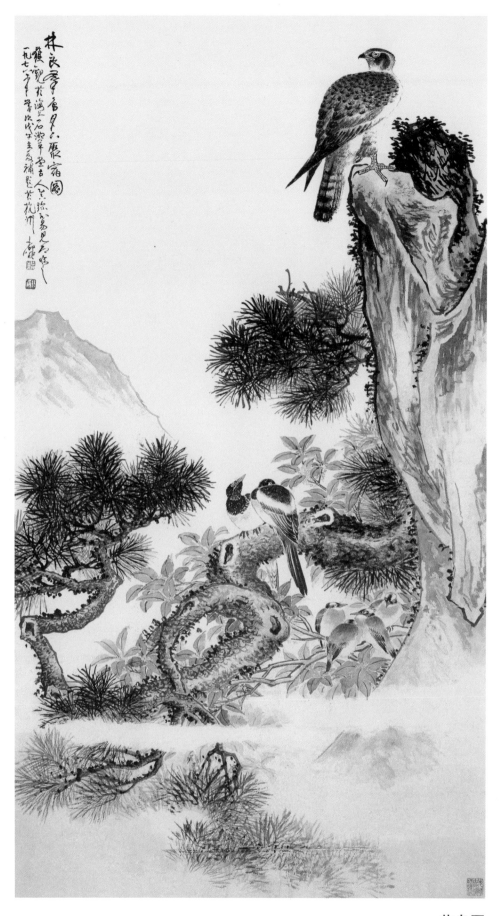

花鸟图

临写明代画家林良花鸟图，用笔清劲秀逸而不见笔墨痕迹，醇厚而不板滞，鲜丽而不轻浮。

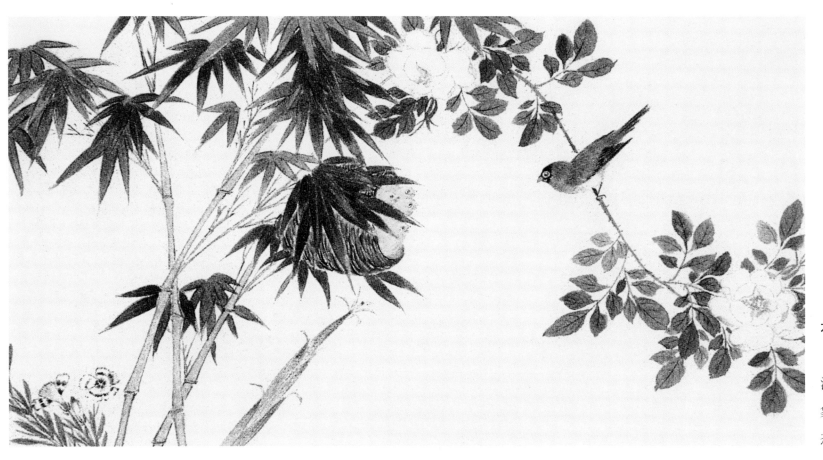

花鸟图

　　用笔设色简洁素雅，描绘形象生趣盎然，意态俱佳。

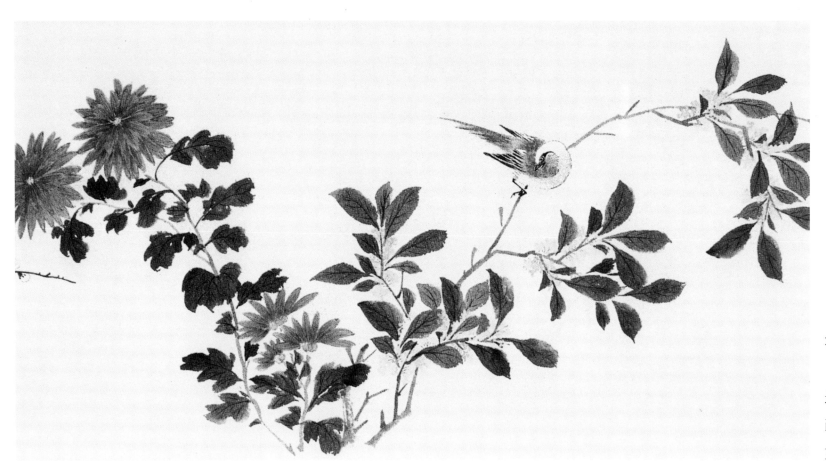

花鸟图

　　笔触洒脱飘逸，构图疏朗，画中鸟儿回首而望，饶有机趣。

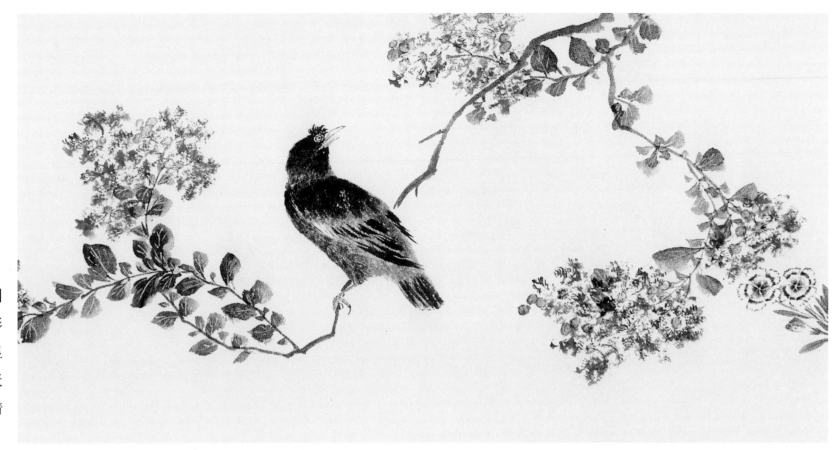

花鸟图

画面色彩明艳柔丽，显现出一派春天景致。设色清润、明朗。

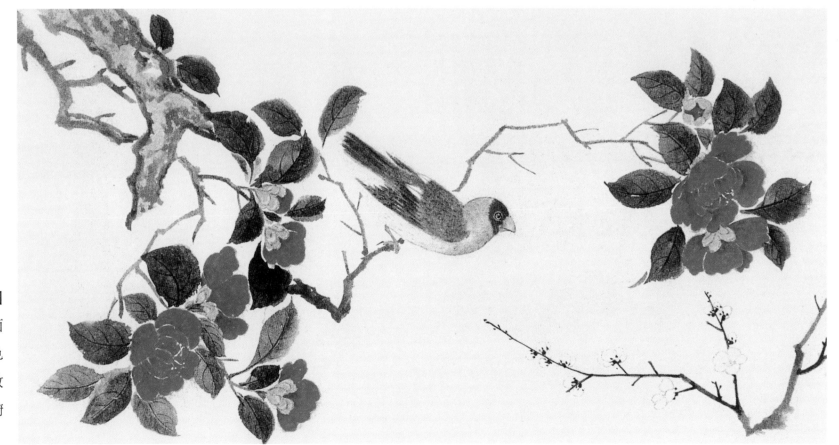

花鸟图

整个画面明丽清新，色泽典雅，笔致俊逸，鸟儿俯首，玲珑可爱。

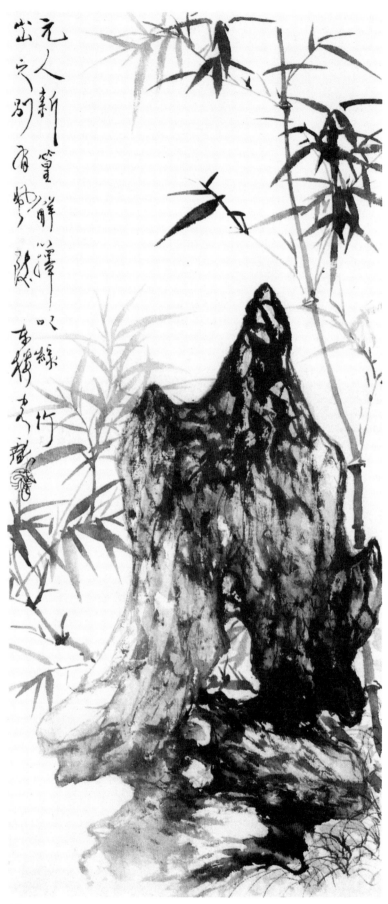

竹图

　　石后和石旁有几束修竹或横出、或直上，枝叶茂盛，相互交错，用笔设色素雅，描绘形象生趣而盎然，意态并佳。

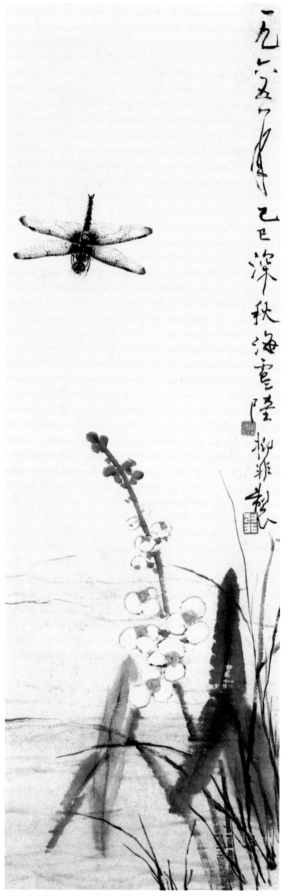

蜻蜓花卉图

　　用笔虚实相间，意气相连。蜻蜓自上而下飞来，姿态灵动可爱。设色典雅，构图疏密得当。

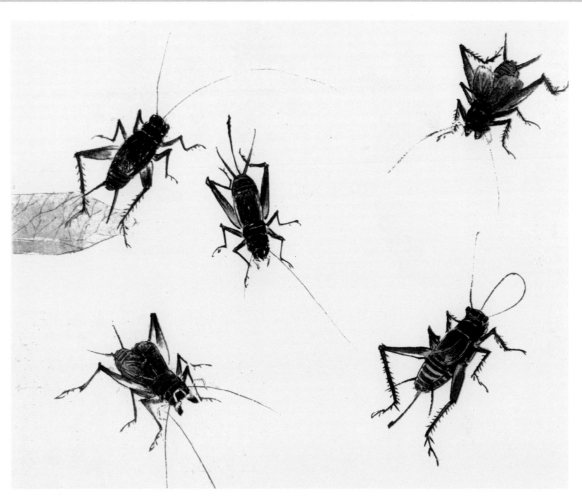

草虫写生范图
此幅蟋蟀写生图用笔细腻，栩栩如生。

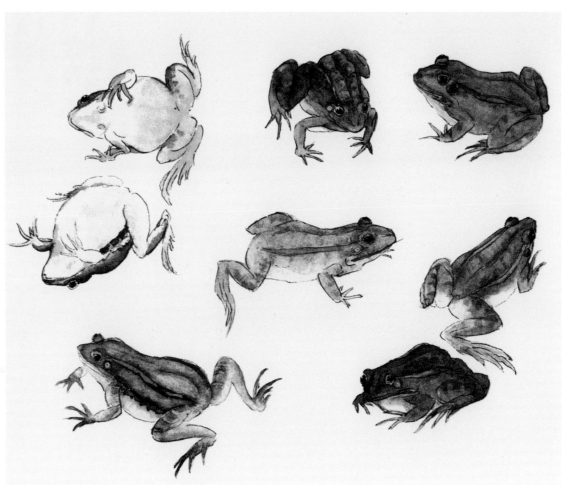

青蛙写生范图
此幅青蛙写生图用笔细腻，形态各异，
栩栩如生。

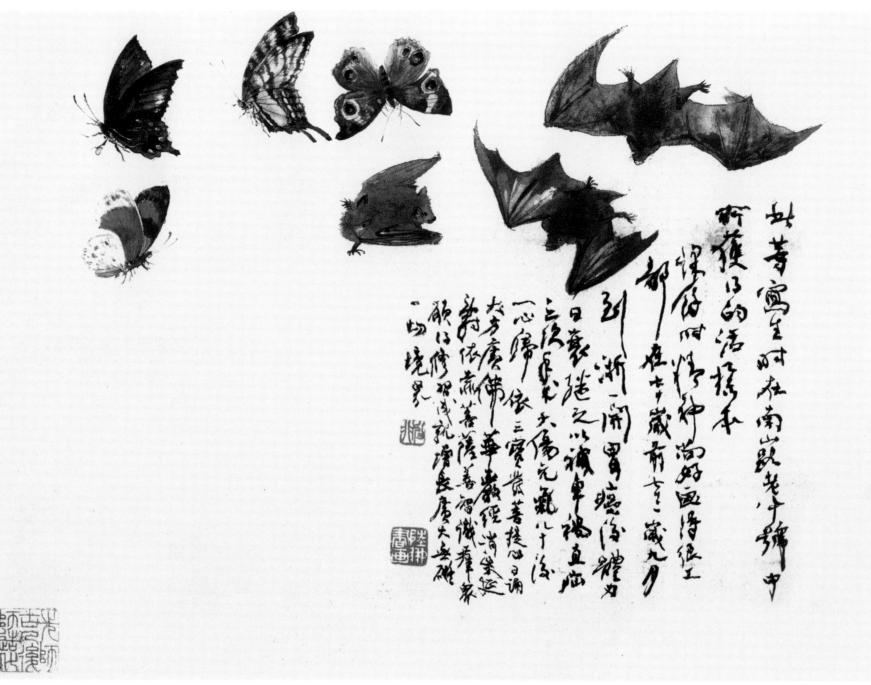

蝴蝶蝙蝠写生范图

此幅写生范图乃作者依据在杭州南山路所获得的活样本画成。

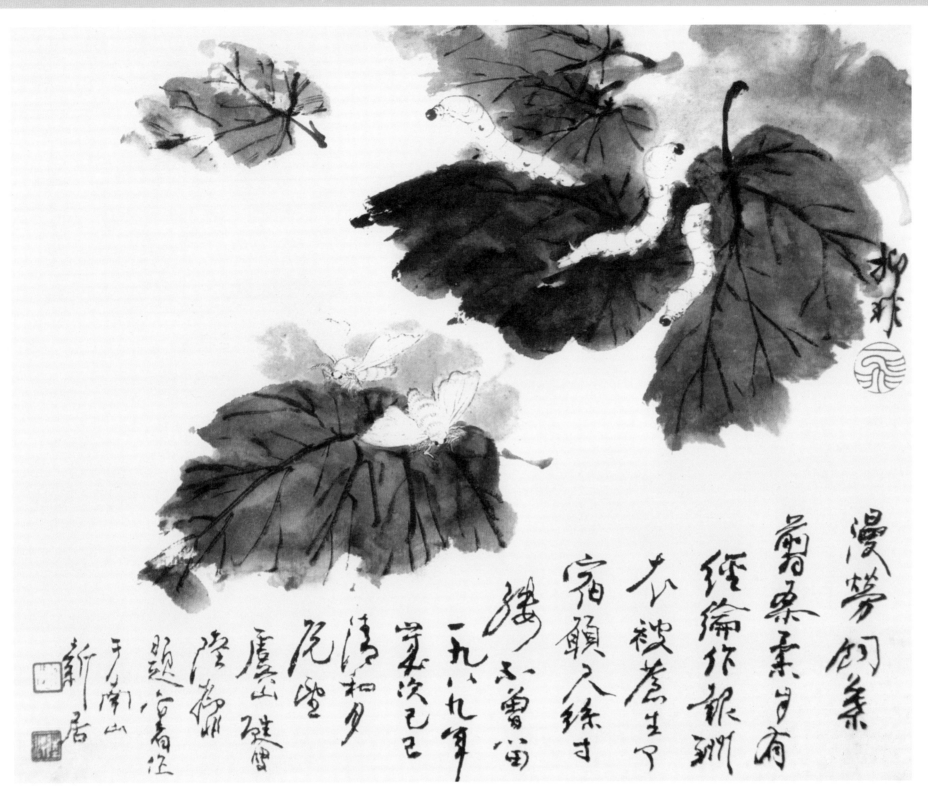

漫梦饲蚕
嚼桑桑叶甘有
经纶作報珊
长被苍生了
宿願入綵丝
獨不曾闲
一九八九年
岁次己巳
清和月
阮墁
虞山谜曾
陆俨少
题畫者注
于南山
新居

草虫写生范图

此幅蚕和飞蛾的写生图，笔情墨趣，别具一格。

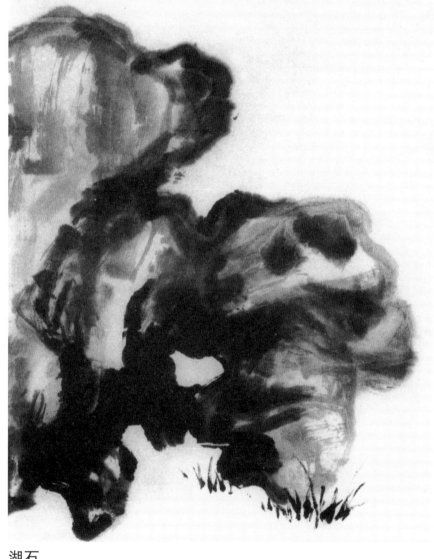

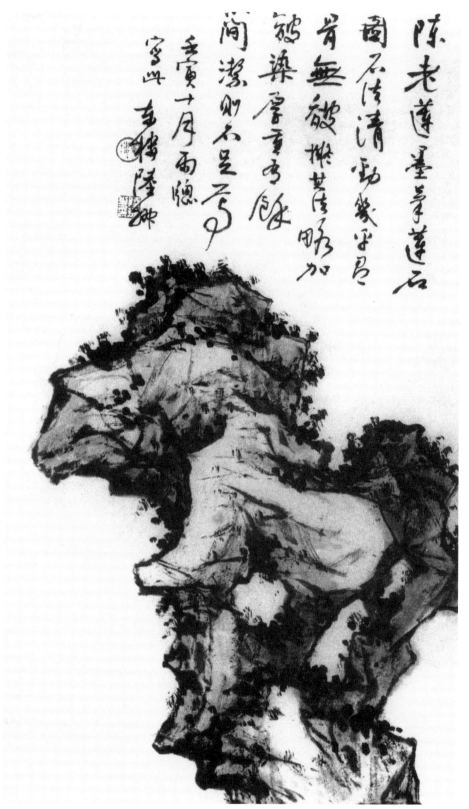

湖石

梁楷泼墨法作石头，见梁楷泼墨仙人而有所悟，解衣盘礴，墨
潴淋漓，移以作石，有何不可。

画石一般先勾外廓，再分石纹，然后皴染。用笔落墨，要求表
现出石块坚硬的质感。也有不勾外廓，只用墨或颜色点染而成，则
成为没骨。没骨画法的用墨或用色，应浓淡得宜，最忌模糊一片。

湖石

陈老莲墨法莲石图，石法清劲，几乎有骨无皴，拟其法略加皴染厚
重有余，简洁则不足焉。